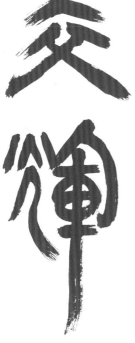

書印交輝

薛平南 華甲 書法篆刻集

序

書法是中國特有的藝術，用結構、用佈局表現內容形義，用線條、用墨色表現神情氣韻，在舉世的平面藝術中是獨一無二的。今日電腦資訊發展一日千里，儘管書寫、表意的速度遠遠超過傳統的毛筆太多，但作為一項藝術，作為能表現個人才性的工具，書法必有它不朽的價值。

鄰近的日本、韓國受中國文化影響，文字也漢化極深，近代雖有自創文字的企圖，但漢字仍是他們生活中不能或缺的表意工具，藝文界、教育界重視此項藝術的推廣和傳承更是不遺餘力。中國書法能得國際間的如此珍視，是中華民族的光榮，但欣喜之餘，是否也該深思：說書法藝術之妙，絕非敝帚自珍，因為這項藝術絕對可以跨越民族界限，它可以渺小到只是個人表情達意的書寫工具，也可以大到成為國際間不朽的盛事。

本館多年來推廣文化藝術教育，朝「國際化」、「本土化」、「專業化」、「生活化」的目標努力，「書法」一項絕不缺席，在審查委員會中書法家人數亦占相當比例，以嚴謹的審查機制，全力配合書法藝術的推廣，舉辦各類型書法展覽，已然成為國內書藝展覽的重鎮。

薛平南先生為本館審查委員會成員，其書法、篆刻造詣斐然，篆隸草行各體兼擅，石鼓簡帛亦能獨樹一格，尤其難能可貴的是將篆刻和書法交互融會，書法中有篆刻的嚴謹，篆刻中有書法的墨韻，相互生發，在國內早已卓然成家，甚至蜚聲國際，是傑出的書法篆刻名家。

此番舉行薛先生六十歲個展，一方面對薛先生表示敬佩之意，一方面也為愛好書法藝術的社會人士提供一個觀摩學習的盛會，希望藉此帶動國人書法篆刻藝術風氣，增添更多朋友投入書法硯田的耕植，則更為本館由衷至盼！值此畫冊專輯付梓之時，謹綴數語，敬以為序。

國立國父紀念館 館長 張瑞濱 謹誌

至樂而逍遙

—敬賀平南兄六秩壽慶暨書印大展—

撰文◎黃啓方

是什麼時候，在什麼樣的場合結識定之平南，似乎已經沒有考索的必要了，只記得無論他從羅斯福路五段搬到四段，再搬到三段，從三樓搬到四樓，再搬到十樓，他都逃不過我們這群朋友一路緊迫釘人的「糾纏」，不僅因為他工於書法、篆刻，成為我們「不時需索」的唯一對象，還因為他豁達大度，雅好交遊，又精於飲食，「心玉盦」中，除了品類多樣，賞心悅目的各種書帖印石之外，並有好茶、美酒，如果時間湊巧，興致黨來，則幾通電話，便能呼引來各路英豪，一起到附近平南的「御廚房」去，痛飲暢談一番，觥籌酬酢之餘，平南還會引吭高歌，無論是「秋風夜雨」或「南都夜曲」，唱來都韻味十足，頗能讓人有蕩氣迴腸之感，充分展現了他的俠骨柔情。

說起「心玉盦」，朋友們開玩笑的說是平南的「寒窯」，平南不僅不以為忤，還自己添料加味，助成其說。其實，大家都知道，「平南夫人」連名帶姓一共有三塊「玉」，這三塊玉不但琳琅其聲，而且竟能讓平南這位當年在中上運動會上跑得最快、跳得最高最遠、縱橫大競賽的十項全能冠軍，終於被「定」住了，而且安固如「盤石」，回歸到小小的「寒窯」、斗室中，全心全意的磨練，用尖刀圓刀在方寸印石間精雕細琢，用小筆大筆在全幅宣紙上開闔揮灑，以「老實揮毫」、「終身學習」的謙虛，果然成就了在書法、篆刻上的驚人表現，繼獲得全國美展首獎後，又囊括了國內三大獎：中興文藝、中山文藝與國家文藝獎；多次應聘赴日、韓、菲講學，在國內各大學擔任書法篆刻教席，更成立「盤石書會」，以「度有緣」之心傳薪，二十一年來，受教門下之會友，凡經沾溉點化者，多有可觀，因能定期舉行聯展，成為藝壇盛事。

平南聲名日盛，用志日廣，既應邀在中華電視臺教授書法，錄製光碟，以廣傳播；又膺任標準草書學會理事長，除推廣書法教學外，更廣邀藝文學術界專家學者作專題演講，開擴會員學養，提昇書印藝術，而所盡心力，一樣開花結果，極獲好評肯定，誠然功不唐捐。尤可稱道者，令弟叔眉志揚，踵步肩隨，在書法篆刻界亦嶄然露頭角，昆仲聯璧，書史罕見，此雖志揚之天成性得，而平南薰陶濡染之功，固無疑也。

平南生肖屬申，今年適為花甲大慶，因有擴大舉行個展之意，除暫停學校兼職外，並鄭重宣佈將「閉關」謝客，以整理展出作品。朋友們獲悉「閉關」之事，唯恐平南年登花甲，難耐「寒窯」孤寂，於是有於其閉關前設席為之壯「關」色者，有預訂「出關」後慶賀功德圓滿者。然以「寒窯」所積累之「飲料」，朋友亦知平南固可以右手執刀筆，左手持酒餚，目注行草，耳聆雅樂，亦不至於真有寂寞之嘆也。昔東坡居士遊心書藝，嘗有「自言其中有至樂，適意無異逍遙遊」

之語，平南之書與印，圓潤而飄揚，鋒藏筆內，亦有適意逍遙之韻，是真能得其至樂者也！忝在交遊，謹綴此文，並以

小詩八句，申其祝賀之忱！

揮毫鑴石四十秋，逍遙斗室任遨遊，

一杯適意頻進酒，百幅從容醉高樓；

心手相連更琢玉，剛柔並濟見風流，

此生讚嘆一回甲，笑傲人間萬戶侯。

甲申閏二月既望（二〇〇四、四、六）於心遠樓

（作者為前國立台灣大學文學院院長）

書印雙雋

—薛平南華甲書法篆刻展—

撰文◎蔡明讚

癸未年（二〇〇三）冬，中華電視公司錄製發行了一套名為「書法課—書法創作與欣賞」的DVD，內容重書寫示範及賞析，由基本概念介紹起，並按楷、行、草、隸、篆五體逐集解說，由於內容豐瞻，演示生動，深具參學價值，上市不及半載已銷售千套，在書壇盪起不小漣漪，主講者正是享譽藝壇的書法篆刻名家薛平南教授。

薛平南先生，一九四五年生於高雄縣茄萣鄉，字定之，齋名心玉盦（取其師李普同先生「心太平室」、王壯為先生「玉照山房」之首字，以示尊師重道之意。）畢業於台北師專體育科及台灣藝專美工科。書法篆刻曾獲全國美展首獎、中興文藝獎、中山文藝獎、國家文藝獎等重要獎項；任教於國立台灣藝專（今國立台灣藝術大學）、國立藝術學院（今國立台北藝術大學）、及世新大學中文系諸高等學府：歷任全國各大獎賽評審委員：出版有專論、作品集、印譜、書帖等十餘種，無論書法或篆刻都在當代居於頂尖的位置。平南先生二十歲習書，嗣後入李普同先生心太平室：三十歲習印，師事王壯為教授，四十年來以創作、教學、交游、推廣、展覽、遊歷、雅翫、讀書……為其游藝與經營的內涵，憑藉恒毅、積漸之功，塑就了斐然的成就，其好學沈潛、胸懷朗落的個性，世所欽敬。

平南先生有一方閒章「右派」，道出其書學師法與審美取向，所謂右派乃指于右任標準草書及北碑書風的渾樸雄健氣息。其實他各體都下過一番工夫，篆、隸、草、行、楷均能自運無礙，楷書以歐、褚筆意築形，嚴謹整飭：北碑以鄭文公、崔敬邕構態，樸茂勁健；隸書以禮器、乙瑛取勢，沈穩渾穆：篆書參鄧石如、吳讓之小篆與吳昌碩石鼓文，雋拔婉暢；行草非為其最著意字體，卻為最特別的一環，取徑于右任標準草書，以「行於所當行，草於不得不草」為用筆最高指導原則，他捨二王系婉麗流美的南帖書風，而走峭拙一路，幾乎與民國以來行草流行風背道而馳，似乎有意凸出北碑混於標草的雄肆氣格，更由於線條少連綿流轉，反而呈現較多的硬挺、拗折現象，相對於楷書的剛中帶柔、篆書的柔婉，產生一種相悖的審美情調，這一點頗耐人尋味。換言之，一般書家大抵在唐楷、北碑表現用筆造勢的剛，而以二王、明清調表現行雲流水的柔，平南先生卻是以篆筆寫北碑，使篆、楷、隸、碑四者大體呈顯「綿裡裏鐵」的柔勁之趣，而在行草書中出以拗折而少作連綿的取向，實乃平南先生書藝之少為人言的特色，這固與他以標草為主幹，使筆圓厚而拙有關，實亦思承緒並超脫右老囿限，而執篆筆、碑勢的「正」御標草之「奇」，故而形成其「右派」書法的風格特徵。

若論平南先生諸體純熟與雄勝則非篆書莫屬，書風溫潤爾雅，筆法熔鑄大小篆於一爐，既有小篆斯、冰遺韻，鄧、

吳風致，又有金文、缶翁石鼓古樸蒼渾的情調，造形充分結合大小篆的佳處，畢盡姿態豐妍之能事，卻又不失平和雍穆

的氣派，揆諸清季篆學揚輝以來的諸大家，雖云各擅勝場，實則各有偏向，如鄧完白、吳讓之得流雅，趙之謙、徐三庚

得奇肆，何蝯叟、黃賓虹得樸拙，吳缶翁稍嫌霸悍，齊白石乃縱恣一流，平南先生平穩取勢、謹斂用筆，堪稱近代篆學

之中派。觀其篆書風格的形成，「書從印入」實其要也，他治印三十年間，寫排印稿四、五千方，秦璽、漢印、元押、

清篆（皖、浙）乃至古文奇字，見多識廣，在先寫後刻的方寸之間，排疊布置、鉤勒修飾煞費匠心，造形技巧與審美的

趣一寓其間。趙撝叔言：「印以內，為規矩，印以外為巧。」巧生於熟，熟而後能筆筆靈活、

無所拘孿，清末吳大澂以金文寫論語、孝經、作尺牘，吳讓之以石鼓集聯、集詩，為書法創作關一局面，平南先生寫唐

詩亦充分彰顯其篆法之熟與巧，且於工穩謹飭間寓豪爽瀟灑之趣。近幾年書壇「實驗」之風盛行，書家競以解構字形與

筆墨之縱恣眩人眼目，亂頭粗服乃至醜怪惡札時有所見，平南先生以不違筆、墨規矩作擘窠篆字，甚見氣勢，雖屬不經

意之作，饒有可觀。

平南先生篆刻啓蒙於王壯為先生，以皖宗吳讓之為法，吳讓之

山人印路廣，開風氣之先，後繼者承襲始立宗派，吳讓之顯揚鄧篆而有新局，民國印人高時顯（野侯）說：「讓之刻

使刀如筆，轉折處、接續處善用鋒穎，靡見其工。運筆作篆，圓勁有氣，誠得完白之致。而完白之雄渾固望塵莫及矣，

蓋完白使刀運筆必求中鋒，而攘之均以偏勝。」平南先生法吳讓之秀勁流暢的使刀運筆之「巧」，並益以吳昌碩石鼓文大

開大闔的氣勢，補皖宗之不足。西泠名家葉銘說：「善刻印者，印中求印，尤必印外求印者，出入秦漢、繩

趨軌步，一筆一字胥有來歷：印外求印者，用宏取精，引申觸類，神明變化，不可方物，三者兼之，其於印學茂以加

矣。」平南先生以秦漢、元朱植基，又承二吳「書印渾然一體」的字裡見刀法、刀外見筆法理念，透過細思精審的治印

習慣，使每方印均呈顯乾淨俐落與匠心獨運的氣質。

近二十年來，壽山佳石垂手可得，芙蓉、青田、巴林亦質美色妍，對於創作提供極好的條件，何況歷代印譜的刊

行，當代篆刻家的交流參照，在印外求印的實踐上大大有利。平南先生治篆刻有兩個特點，其一是「按圖索石」，平日揀

選內容題材，排妥印稿再找尋形狀大小相類的印石奏刀：其二為著力於橢圓形引首印，因圖面較方章有變化，適於皖派

朱文布局。嘗謂「落刀情滿於印石」，印石之美，溫潤凝結，加以布排合宜、刀法適意，作品自然

臻於眾美並集的境地，印面刻就欣喜自得之際，邊款更不能不講究，面對質地色澤紐工並優的印石，邊款粗率即不搭

調，平南先生以晉唐楷法刻款銘，使刀如運筆，結字峻整、章法條暢，往往能與紐工相映輝，故常令識者藏家愛不釋

手。平南先生談到王壯為先生曾刻有一印「書偕歲月殊」，可作為他目前書印創作進入另一境界的寫照，往昔刻印力求完

美，寫篆講求勻整，卻難免雕琢太過，現下則見好就收，甚至留一些刀鑿痕跡，更多一點天然之趣，他謂之「半工半放、亦工亦放」，這是藝術造詣由技而藝、由藝入道的積漸之功，或也是人生修持練達無礙的流露。儘管如此，平南先生書、印的整體風格乃屬雋（挺拔）逸（雅健）一格—涵藏北碑右派挺拔雄健氣息與雙吳秀勁樸茂意蘊，但始終不離自家審美矩矱。

做爲中國文人藝術表現主軸的詩、書、畫、印，可以獨造，也可以兼通，唐以後詩、書、畫號爲三絕，清初以前三藝兼通乃文人表現人生慧（智慧、才賦）業（學問、修持）的最高境界，清中以後篆刻勃興，詩、書、畫合印爲四絕，文人之耽於此四者，或詩書並優，如劉石庵、何子貞；或書畫兼妙，如龔半千、黃癭瓢；或書印雙雋，如鄧完白、吳讓之；或詩書畫驂能，如鄭板橋、金冬心；或書畫印三棲，如趙之謙、趙叔孺；至若吳缶翁、齊白石可謂四絕了。近世以來文人角色不變，藝術作爲專業與士農工商、百工技藝同屬一「業」，於是乎基於秉賦與嗜好，四「藝」之涉獵與創作各有不同專精，挾一藝即可成家立業，在游藝亦兼生計的型態中，平南先生既突出其書印風格，亦展現創作質量，故能爲世所珍重。茲值平南教授六十周年甲大展，謹略抒淺見，以就教同好，兼賀其壽也。

（作者現任中華民國書法教育學會理事長）

8

指揮如意·刀筆雙暢

—薛平南先生華甲書法篆刻展—

撰文◎杜三鑫

心玉盦平南先生書印藝事成名甚早，余晚先生廿餘年，早年就時常於書籍雜誌中拜讀先生大作，及今匆匆逾二十矣。今承命作此文，實感惶恐。平南先生曾為指畫家作「指揮如意」一印，筆意刀法無不使轉自如，印文中更露慧詰巧思，再觀其揮毫落刀，皆胸有成竹不假思索，可知先生臨紙裂石無不指揮如意、筆勢暢達。以下僅擬就先生之作品所呈現碑學書風之承傳、書印風格之互動、字如其人之典型等三點分述，以求能管窺平南先生之藝術旨觀。

碑學書風之承傳

清乾嘉後，碑學書法大興，其風流延續至今不衰。渡海來台之前輩書家善碑派書法者甚夥，其中又以于右任先生影響最大，右老早期獨鍾北碑，總結了前人或過分圭角，或秀媚造作，或一味顫抖之弊病，而取其拙厚渾樸之線質，將嚴整方端的北碑寫得自然而不墮入俗媚，格調高古、充滿張力。晚年來台之後，以此質樸之線質，書其整理歷代草法而成之「標準草書」，用筆避開了明顯提按和過多的小動作，書風趨於平和渾穆，為清中以來碑派書家在面對行草體的扞格不入處，尋得一新的突破點。真正優秀的藝術，必然根植於對傳統深入的繼承上，平南先生之行草書，奔放中不乏綺麗之態，渾樸中有靜穆之氣，正是此一脈風格之承傳者。

觀平南先生之師承，由李普同先生上追右老，後又入王壯為先生玉照山房，可謂師出名門，而觀其作品能得師承之長而又不爲師門所囿。楷書于歐褚以外更上溯北魏，在「崔敬邕墓誌銘」上用力甚深，形成其楷、行、草三體線質之根本。運筆、用墨、結字純任自然，作品中瀰漫一種豪邁之氣。真能得碑學書法之雄強跌宕氣勢。

現今書法之創作，頗有重形式而輕內涵、重製作效果而輕傳統根底的現象。當然，作品的整體效果是作品成功與否的關鍵之一，但若爲此而捨棄創作時應有的自然情緒表達，則書法所特有的一次性及單純性亦難免受到損害。平南先生的楷、行、草書風單純明快，推導出一種形式經驗的創作法則，對部分碑學書家一味追求雄渾之餘的扭捏作態，明示一種還歸本質的創作態度。

書印風格之互動

清人魏錫曾曾評鄧石如之書印道：「書從印入、印從書出」誠爲解人。其實一位從事書法、篆刻之創作者，若其從書、印所獲之養分不能相互轉化、運用，則必然未能通其妙處。平南先生之篆書，健挺中含婀娜之氣，其印風亦類之，

此氣格在隸書作品中亦顯然可見。鄧散木先生謂「（鄧石如）書法剛健渾樸……篆刻亦如其書，師承梁千秋，而益以己意，不屑屑乎高標秦漢，蓋與鈍丁之不肯墨守漢家成法，實異途而同歸者也」。觀平南先生之篆、隸書及篆刻作品略似以上之評述。而先生篆書、隸書技法運用爐火純青，比之鄧、吳似有不遑多讓之感。

平南先生篆刻用刀爽利暢快，故線質勁挺婉通。而其書篆、隸亦然。因其對結構形式認識準確，而能下筆肯定，節奏明快，流利中隱含平正老實之氣象。平南先生篆刻雖入王壯為先生門，但其印風比之壯為先生則各異其趣，此乃其依本性之審美意趣，於師門及師門以外之風格中，汲取合於己者鎔鑄錘鍊，不合於己者則參酌去捨，形成一己獨特之風貌，可謂善學者也。

近代篆刻家，其創作模式不外「印中求印」與「印外求印」的兩大方向，而這也僅是一種創作模式的分類，要如何不為模式所困，進而確立個人風格，是為清末以來篆刻家不得不面臨之重要課題。以「印從書出，書從印入」為創作手段之作者，若能具特殊的篆書風格，其篆刻的獨特性必自彰顯。近代的吳昌碩、齊白石，即為箇中之翹楚。平南先生的篆書與篆刻的風格一致是顯見的，其作品婉暢健挺，樸茂中見優雅之調性，亦特立於其他作者，故知其創作之成功得力於書印合一。

字如其人之典型

藝術之所可貴處是在真實地傳達作者之人格素養與當下的情感反射，若流於技法展現或形式操演，作品則易流於下乘。中國書法之殊勝處是其表現方法極為單純而直接。一枝筆、一張紙、一次情感的流露，無可逃避，無可矯飾地呈現作者數十年的修為，和當下的情感。

去歲平南先生與華視電視公司合作了一系列的書法教學光碟，內容含括各種書體的介紹與示範，其深入淺出的書法教學方式、博涉多精的書學涵養，透過風趣的言詞表達，實令觀者有如沐春風之感。可見其人溫文中帶幽默，機敏中有寬和，其作品亦可作如是觀。

以人論書，或被認為是一種老掉牙的觀點，但其間似有不可變之真理。因為書法單純的直指人心、無可修飾、無可矯飾地呈現，劉熙載云：「書者，如也，如其志，如其學，如其才，總之曰：如其人而已」。平南先生的作品與其人格特徵的合致，使觀賞其作品時更能想見其人。近數年與平南先生接席，皆能感受其為人平易和暢，酒宴間妙語如珠絕無冷場，豪情中亦能照顧到細微之處，而此人格特徵表現於作品上正是本文前述的平和雄茂中見優雅典麗特質。

平南先生之書法篆刻成就亦根著於其人格學養。觀平南先生作品，想見其作品，平和中有機趣的作品與人之合和處，可知其作品皆發之於內心而不矯飾。以這樣的論點總結平南先生的藝術或許陳舊，但箇中真理當有其不變之處，有心人當可識之。

（作者現任國立台灣藝術大學書畫系講師）

目錄

題字（書印交輝）———————————————————— 1

張館長序 ————————————————————————— 3

黃啓方教授序（至樂而逍遙）—————————————— 4

蔡明讚先生文（書印雙雋）—————————————————— 6

杜三鑫先生文（指揮如意、刀筆雙暢）————————— 9

【篆書】

篆書中堂（杜審言和晉陵陸丞相早春遊望）————— 16

篆書四屏（崔子玉座右銘）——————————————— 17

篆書中堂（清和）———————————————————————— 18

石鼓文條幅（處于深淵）——————————————————— 20

石鼓文條幅（小囿雉鳴）——————————————————— 20

石鼓文條幅（樹角夕陽）——————————————————— 21

石鼓文條幅（執持樸真）——————————————————— 21

篆書中堂（李白聽黃鶴樓上吹笛）—————————— 22

篆書對聯（登高山撫長劍）————————————————— 23

篆書對聯（席月植根）————————————————————— 24

篆書中堂（朱熹觀書有感）————————————————— 25

篆書四屏（李白春夜宴桃李園序）—————————— 26

石鼓文條幅（游于辭淵）——————————————————— 28

石鼓文條幅（辭章靈異）——————————————————— 28

石鼓文條幅（游嘉樹陰）——————————————————— 29

石鼓文條幅（平子歸囿）——————————————————— 29

篆書對聯（坐上屏間）————————————————————— 30

篆書中堂（王維終南別業）————————————————— 31

篆書中堂（常建破山寺後禪院）—————————————— 32

篆書中堂（淵默）———————————————————————— 33

篆書中堂（蘇東坡和文與可涵虛亭）————————— 34

篆書中堂（丁敬論印絕句）————————————————— 35

篆書對聯（一枕半簾）————————————————————— 36

篆書中堂（王維酬張少府）————————————————— 37

石鼓文條幅（深淵求魚）——————————————————— 38

石鼓文條幅（大道碩猷）——————————————————— 38

石鼓文條幅（游魚歸淵）——————————————————— 39

石鼓文條幅（小雨出游）——————————————————— 39

篆書中堂（李白聽蜀僧濬彈琴）—————————————— 40

篆書對聯（小樓深巷）————————————————————— 41

篆書對聯（花間竹裏）————————————————————— 42

篆書中堂（王維輞川閒居贈裴秀才迪）———————— 43

【隸書】

古隸四屏（節孫過庭書譜）————————————————— 46

古隸對聯（雲外山中）————————————————————— 48

古隸條幅（菜根譚一則）——————————————————— 49

11

古隸對聯（功深學盛）……50

古隸對聯（德取功資）……51

隸書四屏（漢史晨饗孔廟後碑）……52

隸書中堂（節錄岳陽樓記）……54

隸書對聯（廣大清淨）……55

隸書四屏（故園寒夜）……56

隸書對聯（畫鶹驄）……57

隸書對聯（千里一聲）……58

隸書中堂（禮器碑）……59

【楷書】

北碑四屏（杜甫閣夜）……62

北碑對聯（翠竹長鯨）……64

北碑對聯（五嶽六經）……65

北碑四屏（崔敬邕墓誌銘）……66

北碑條幅（韋應物秋夜寄邱員外）……68

北碑條幅（柳宗元江雪）……68

北碑條幅（白居易問劉十九）……69

北碑條幅（裴迪送崔九）……69

北碑對聯（眼界心源）……70

北碑對聯（滄波朝史）……71

北碑對聯（風雲霄漢）……72

楷書中堂（漢五鳳盤銘）……73

楷書四屏（陶淵明詩三首）……74

楷書中堂（陸游臨安春雨初霽）……76

楷書對聯（林端天際）……77

【行草】

行草四屏（杜甫飲中八仙歌）……80

行草對聯（點筆開尊）……82

行草中堂（李白王右軍）……83

行草四屏（吳均與朱元思書）……84

行草中堂（禮運大同篇）……86

行草條幅（圓明寂照）……87

行草冊頁（歐陽修醉翁亭記）……89

行草中堂（澄懷觀妙）……94

行草條幅（于右老題標準草書百字令）……95

行草四屏（李白詩四首）……96

行草中堂（花影松風）……98

行草對聯（蘇東坡赤壁懷古）……99

行草六屏（般若波羅蜜多心經）……100

行草中堂（王夢樓論書）……104

行草條幅（歡喜自在）……105

行草四屏（杜甫古柏行）……106

行草條幅（光風霽月）……108

行草條幅（嶽崿淵渟）……108

行草條幅（鳶飛魚躍）……109

行草條幅（竹影松聲）……109

行草中堂（悲智雙運）……110

行草中堂（杜甫題玄武禪師屋壁）……111

行草八屏（蘇東坡前赤壁賦）……112

行草條幅（釋皎然詩）……116

行草中堂（岑參句）……117

行草條幅（王維終南山）……118
行草條幅（杜甫前出塞）……118
行草條幅（陸游溪園）……119
行草條幅（王績野望）……119
行草對聯（空水林煙）……120
行草中堂（陶弘景答謝中書書）……121
行草四屏（李白將進酒）……122

【篆刻】
淵默　天地一沙鷗……126
金石不隨波　縱浪大化中……127
墨池清興　淡然養浩氣……128
興酣落筆搖五岳　風動荷花水殿香……129
倚巖望松雪　龍跳天門……130
淵渟岳峙　心靜海鷗知……131
囊籥　含章可貞……132
墨游　行有恒……133
涵之如海　神怡務閒……134
意與古會　從吾所好……135
勇猛精進　偶然欲書……136
緣督為經　冰心玉壺……137
得江山助　思無邪……138
飄然不群　坐花醉月……139
樂琴書以消憂　即事多所欣……140
無息有漸　月朗風清……141
好夢　流風回雪……142

清風來故人　目擊道存……143
聽松　得真如……144
經霜彌茂　好學為福……145
清和　恭則壽……146
詩書敦宿好林園無俗情　道法自然……147
醉裡挑燈看劍　聞思修……148
物外真游　呼吸湖光飲山綠……149
青山可慰藉　與造物游……150
深心託豪素　舉重若輕……151
硯田無惡歲　一枚印換酒千甖……152
千喜　水流雲在……153
安雅　焱……154
墨海游龍　即此是學……155
細孔無補大孔艱苦　素衣莫起風塵……156
抖落俗艷方精神　十藝九不成……157
道在邇　道不可器……158
藏器　良禪美襟……159
尺璧非寶　奮發　筆歌墨舞　清夢……160
強其骨　鵬搏　心閒手敏　散懷……161
法無定相　和風清穆　推陳出新　意造無法……162
世新中文系　無罣礙　松風水月　心曠神怡……163
永保貞固　淵穆　福壽無疆　心跡雙清……164
布鼓雷門　墨禪　心安即是福　永和……165

【簡歷　墨緣掠影】……167
後記……176

13

篆書

壬午初夏錄杜審言詩

杜審言和晉陵陸丞相早春遊望　135×68cm　2002

獨有宦游人　偏驚物候新
雲霞出海曙　梅柳度江春
淑氣催黃鳥　晴光轉綠蘋
忽聞歌古調　歸思欲沾巾

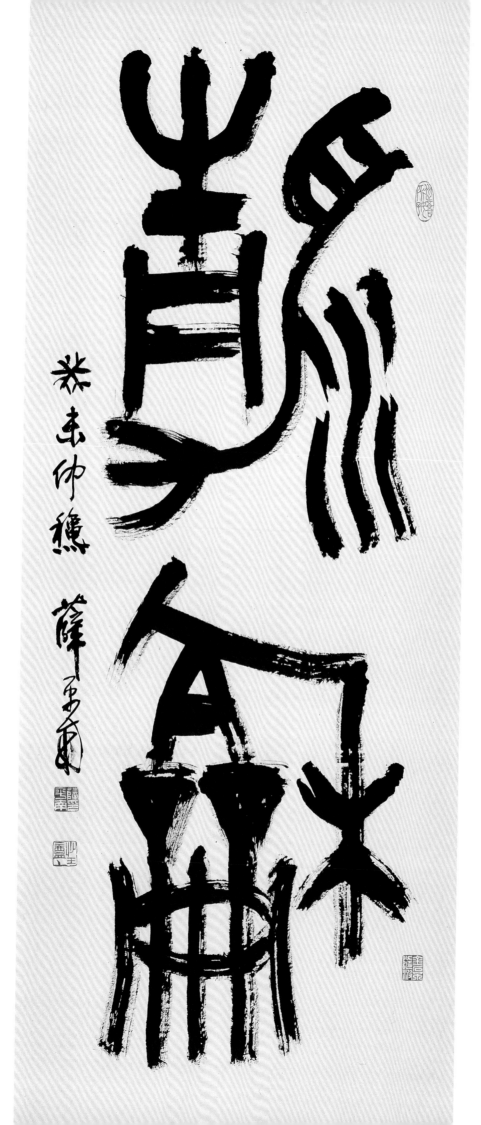

米未仲穂

薛平南

清和　131×53cm　2003

老道人世短老說己世
起施入復易念皆施復
易世世蒼不足慕誰仁
易新綱世而復新諸
議蕭何修老傳名遍寶
自愚聖所獲在涅槃不

崔子玉座右銘　136×36cm×4　2002

毋道人之短　毋說己之長　施人慎勿念　受施慎勿忘　世譽不足慕
惟仁為紀綱　隱心而後動　謗議庸何傷　毋使名過實　守愚聖所臧
在涅貴不緇　曖曖內含光　柔弱生之徒　老氏戒剛強　行行鄙夫志
悠悠故難量　慎言節飲食　知足勝不祥　行之苟有恆　久久自芬芳

癸未仲夏集獵碣文　處于深淵游魚迺樂　樹之好柳鳴禽其來　136×34cm　2003

癸未仲夏集獵碣文　小囿雉鳴逢茲雨夕　清流魚出樂吾花朝　136×34cm　2003

樹角夕陽來歸獵馬　花陰微雨自寫鳴禽　136×34cm 2003

癸未仲夏集獵碣文　薛平南

執持（寺）樸真好樂古道　辭翰淵異滋彼（皮）後人　136×34cm 2003

癸未仲夏集獵碣文　薛平南

李白聽黃鶴樓上吹笛　123×59cm　2003

一為遷客去長沙　西望長安不見家　黃鶴樓中吹玉笛（篆）　江城五月落梅花

登高山望遠海　撫長劍一揚眉

己卯冬日 薩本介

登高山望遠海　撫長劍一揚眉　120×27cm×2　1999

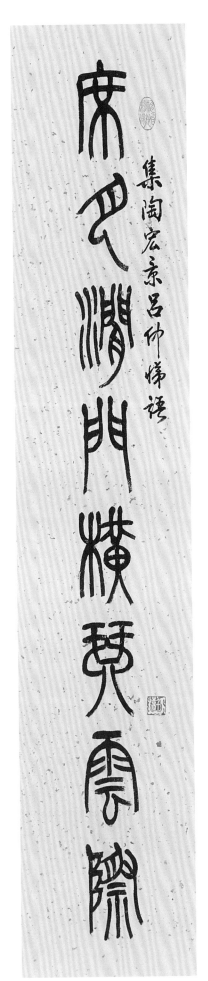
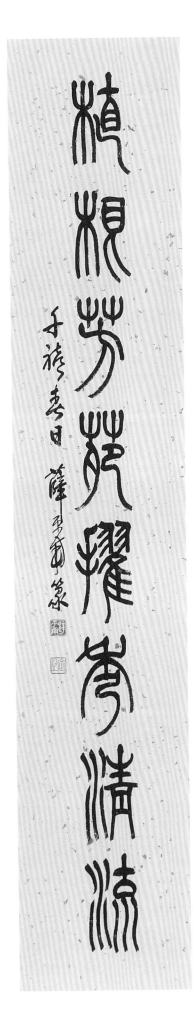

席月澗門橫琴雲際　植根芳苑擢秀清流　139×27cm×2　2000

24

朱熹觀書有感　123×59cm　2003

半畝方塘一鑑開　天光雲影（景）共徘徊　問渠那得清如許　為有源頭活水來

半畝方塘一鑑開
天光雲影共徘徊
問渠那得清如許
為有源頭活水來

朱子觀書有感　癸未仲夏薛平南

夫天地者，萬物之逆旅也；光陰者，百代之過客也。而浮生若夢，為歡幾何？古人秉燭夜遊，良有以也。況陽春召我以煙景，大塊假我以文章。會桃李之芳園，序天倫之樂事。

李白春夜宴桃李園序　135×34cm×4　1999

夫天地者　萬物之逆旅　光陰者　百代之過客　而浮生若夢　為歡幾何

古人秉燭夜遊　良有以也　況陽春召我以煙景　大塊假我以文章　會桃李之芳園

序天倫之樂事　群季俊秀　皆為惠連　吾人詠歌　獨慚康樂　幽賞未已　高談轉清

開瓊筵以坐花　飛羽觴而醉月　不有佳作　何伸雅懷　如詩不成　罰依金谷酒數

己卯秋薛平南篆

游于辭淵罟橐秀翰　獵我藝囿駕勒驍驂

　丙戌仲夏集獵碣文　薛平南

136×34cm　2003

辭章靈異駕于奔馬　簡翰秀出寫之來禽

　丙戌仲夏集獵碣文　薛平南

136×34cm　2003

游嘉樹陰樂彼樸秀　為黃花事速我歸來　136×34cm　2003

恭未仲夏集獵碣文　薛平南

平子（張衡）歸囿樂吾道趣　翰公（曾鞏）好古辭如天章　136×34cm　2003

恭未仲夏集獵碣文　薛平南

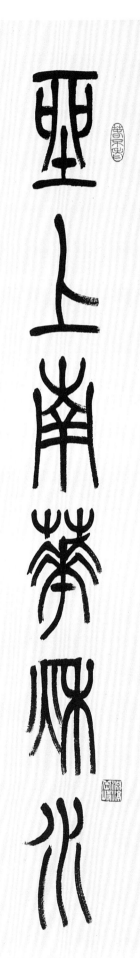

座上南華秋水　屏間北苑春山

戊寅春日　薛平南

一座上南華秋水　屏間北苑春山　120×27cm×2　1998

王維終南別業　135×68cm×4　2002

中歲頗好道　晚家南山陲　興來每獨往　勝事空自知

行到水窮處　坐看雲起時　偶然值林叟　談笑無還期

中歲頗好道　晚家南山陲　興來每獨往　勝事空自知　行到水窮處　坐看雲起時　偶然值林叟　談笑無還期

王右丞終南別業詩　壬午仲夏薛平南篆

清晨人古寺初日照高林曲徑通幽處禪房花木深山光悅鳥性潭影空人心萬籟此俱寂惟聞鐘磬音

常建破山寺後禪院詩

壬午仲夏薛平南篆

常建破山寺後禪院　135×68cm　2002

清晨入古寺　初日照高林　曲徑通幽處　禪房花木深

山光悅（說）鳥性　潭影（景）空人心　萬籟此俱寂　惟聞鐘磬音

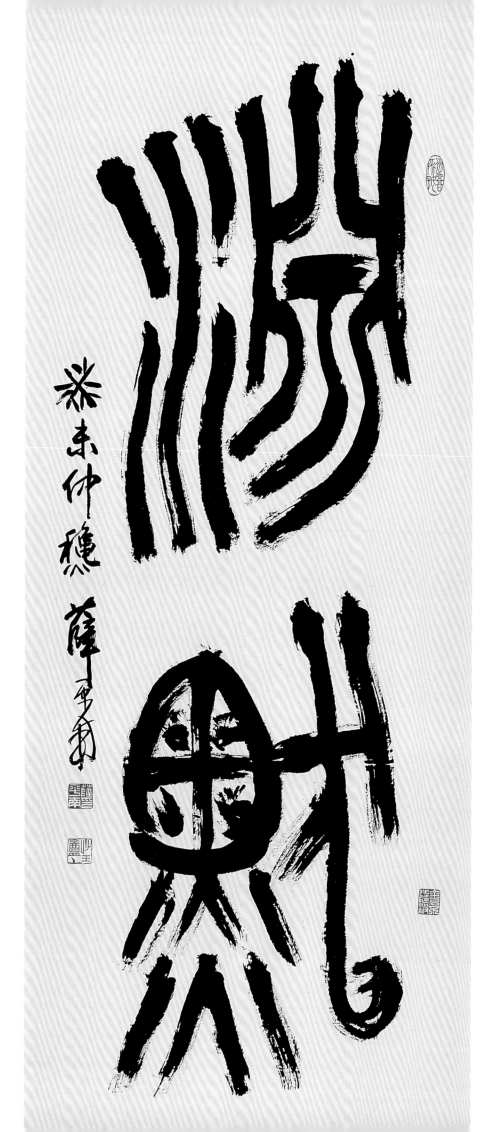

淵默　131×53cm　2003

東坡和文與可涵虛亭　丙末仲夏薛平南

丁敬論印絕句　123×59cm　2003
古人篆刻思離群　舒卷渾同嶺上雲　看到六朝唐宋妙　何曾墨守漢家文

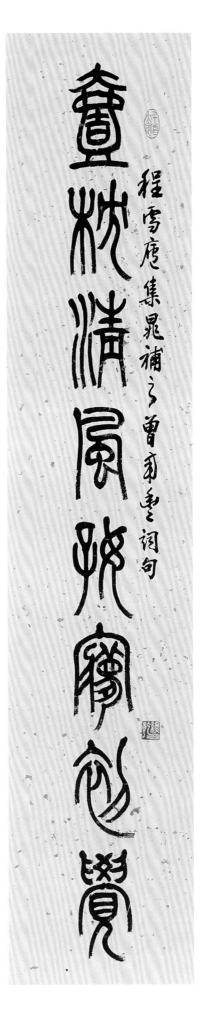

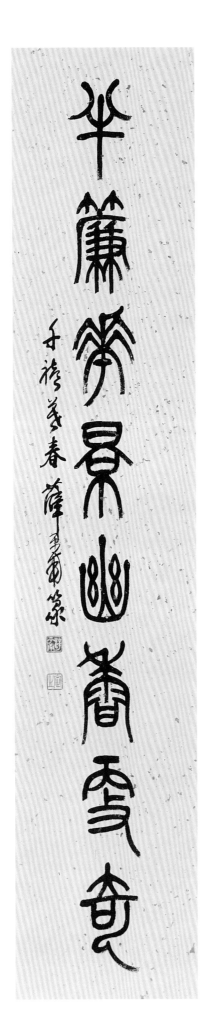

一枕清風好夢初覺　半簾花影幽香更奇　　139×28cm×2　2000

晚年惟好靜　萬事不關心　自顧無長策　空自返舊林

松風吹解帶　山月照彈琴　君問窮通理　漁歌入浦深

王維酬張少府詩　壬午夏日薛平南篆

王維酬張少府　135×68cm×2　2002

晚年惟好靜　萬事不關心　自顧無長策　空自返舊林

松風吹解帶　山月照彈琴　君問窮通理　漁歌入浦深

辛未仲夏集獵碣文

辛未仲夏集獵碣文

深淵求魚大罢所載　平原射虎碩弓自鳴　136×34cm 2003

大道碩猷君子是則　用中執敬古人之徒　136×34cm 2003

游魚歸淵翰馬辭勒　高柳出戶大花若樓　136×34cm　2003

小雨出游吾車既好　鳴禽來止流水自深　136×34cm　2003

篆書正文（右至左直書）：

蜀僧抱綠綺　西下峨眉峰　為我一揮手　如聽萬壑松　客心洗流水　餘響入霜鐘　不覺碧山暮　秋雲暗幾重

太白詩錄蜀僧濬彈琴　乙亥閏八月薛平南篆

李白聽蜀僧濬彈琴　135×68cm　1995

蜀僧抱綠綺　西下峨眉峰

為我一揮手　如聽萬壑松

客心洗流水　餘響入霜鐘

不覺碧山暮　秋雲暗幾重

小樓一夜聽春雨　深巷明朝賣杏花

陸放翁佳句

己卯春日　薛平南篆

小樓一夜聽春雨　深巷明朝賣杏花　129×27cm×2　1999

茶閒酌酒邀明月

竹裏題詩掃綠雲

戊寅仲夏薛平南書

花間酌酒邀明月　竹裏題詩掃綠雲　130×27cm×2　1998

王維輞川閒居贈裴秀才迪　135×68cm　2002

寒山轉蒼翠　秋水日潺湲　倚杖柴門外　臨風聽暮（莫）蟬
渡頭餘落日　墟里上孤煙　復值接輿醉　狂歌五柳前

隸書

觀夫懸鍼垂露之異，奔雷墜石之奇，鴻飛獸駭之資，鸞舞蛇驚之態，絕岸頹峰之勢，臨危據槁之形。或重若崩雲，或輕如蟬翼。導之則泉注，頓之則山安。纖纖乎似初月之出天涯

節孫過庭書譜

觀夫懸針垂露之異　奔雷墜石之奇　鴻飛獸駭之資　鸞舞蛇驚之態　絕岸頹峰之勢　臨危據槁之形　或重若崩雲　或輕如蟬翼　導之則泉注　頓之則山安　纖纖乎似初月之（出）天涯　落落乎猶眾星之列河漢　同自然之妙有　非力運之能成　信可謂智巧兼優　心手雙暢　翰不虛動　下必有由　一畫之間　變起伏於峰杪　一點之內　殊衄挫於豪芒

擬秦漢簡帛古筆之三　節孫過庭書譜
二千又二年歲在壬午清明　薛平南□□

節孫過庭書譜　135×34cm×4 2002

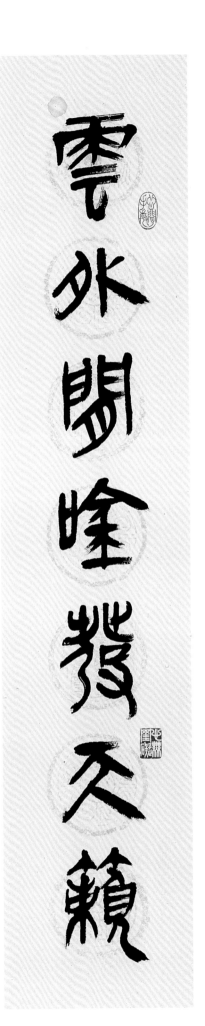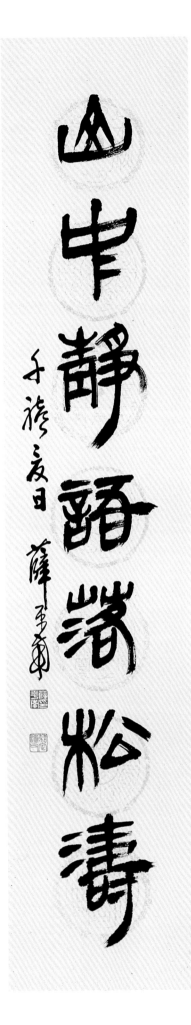

階下幾點飛翠落紅　收入來無非詩料　窗前一片浮青映白　悟入處盡是禪機

菜根譚 一則　135×34cm　2004
階下幾點飛翠落紅　收入來無非詩料　窗前一片浮青映白　悟入處盡是禪機

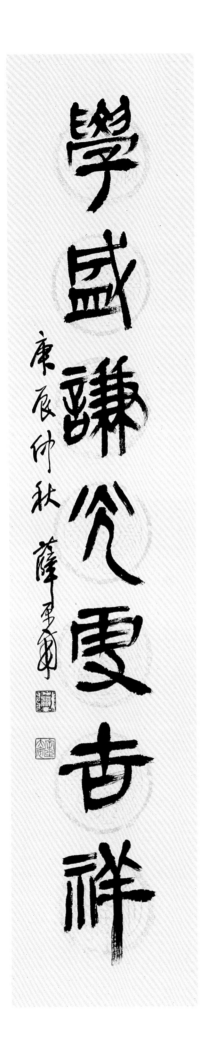

功深書味常流露　學盛謙光更吉祥　108×23cm×2　2000

德取延和謙則吉

功資養性壽而安

德取延和謙則吉　功資養性壽而安　108×23cm×2　2000

史君饗後部史仇誧縣吏劉耶

等補完里中道之周左廥垣壞里

決伇屋塗色俻通大溝西浤

氺南汪城池恐縣吏斂民侵擾

百娃自以城池道濡麦給令還

所斂民錢林史君念孔瀆顏母

井去市遺遠百姓酤買不能得
香酒美肉於昌平亭下立會市
田波左右咸所顛樂又勒遺井
復民餝治桐車馬於遺上東行
道表南北各種一行梓儆夫子
冢顏母开舍

漢史晨饗孔廟後碑 壬午清明窗 薛平南 節臨

漢史晨饗孔廟後碑　136×34cm×4　2002

至若春和景明，波瀾不驚，上下天光，一碧萬頃，沙鷗翔集，錦鱗游泳，岸芷汀蘭，郁郁青青。而或長煙一空，皓月千里，浮光躍金，靜影沈璧，漁歌互荅，此樂何極。登斯樓也，則有心曠神怡，寵辱皆忘，把酒臨風，其喜洋洋者矣。

歲末仲夏節錄岳陽樓記　薩□□

節錄岳陽樓記　135×65cm　2003

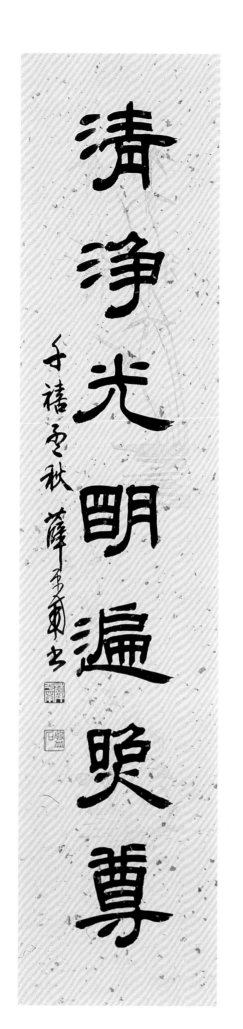
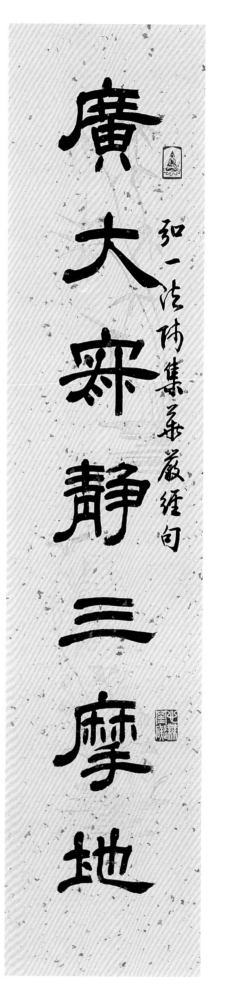

清淨光明遍照尊

廣大寂靜三摩地

弘一法師集華嚴經句

千禧丁秋 薛平南書

弘一法師集華嚴經句　101×22cm×2　2000

故園松菊猶存問陶令發時題太

無限清愁寒夜月華卻煦勤庾信

程柏堂集宋人詞句

千禧秋月 薛平南畫

程柏堂集宋人詞句　137×31cm×2　2000

娉花媚竹館集宋詞　136×31cm×2　2000

畫鷁春篙行十里崗華絲
蓋紅幢籠碧水

車油壁奐雕輪
嬌驄穿柳太一庭芳州香

娉花媚竹館集宋詞

千禧秋薛平南

飲冰室集宋人詞句

千里遞程山映斜陽天接水

飲冰室集宋人詞句

一聲長遶鴈橫南浦月當樓

飲冰室集宋人詞句　138×23cm×2　2000

禮器升堂天雨降澍百姓訢和
舉國蒙慶神靈祐竭之報
天與厥福永享壽上極華紫
舉國蒙慶神靈祐竭誠敬之報
彖伎皇代刊石表銘與乾運燿
長期蕩蕩於盛復授赫赫困窮
聲乘億載

漢禮器碑　135×68cm　2002

張猛龍論議云古人以長康秋勁素發霜辨雄峰
氣析落熟星懸裙裾是以書之薛�'s壽廷記

君諱敬邕博陵安平人也夫
殖姓之始蓋炎帝之亂其在
周遠祖尚父實作太師秉祇
揚剋佐殷若乃遠源之富
世之美故以備之前冊不待
録君即豫州刺史安平敬侯

楷書

歲暮陰陽催短景天
涯霜雪霽寒宵五更
鼓角聲悲壯三峽星
河影動搖野哭幾家

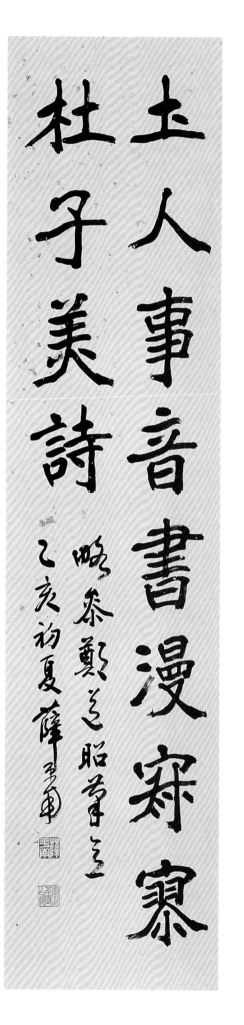

聞戰伐夷歌數霧起
漁樵臥龍躍馬終黄
土人事音書漫寂寥
杜子美詩

杜甫閣夜　136×34cm×4　1995

翠竹淩雲蒼松拔地

長鯨戲海健鶻摩天

甲申春日 薛平南 華甲初度

北碑八言對聯　178×35cm×2　2004

五嶽圭稜河氣勢
六經根柢史波瀾

甲申之春 薛平南六十初度

北碑七言對聯　178×38cm×2　2004

君諱敬邕博陵安平人也夫其
殖姓之始盖炎帝之亂其在隆
周遠祖尚父實作太師秉祓鷹
揚魁佐撷敞若乃遠源之富弈
世之美故以備之前冊不待詳
錄君即豫州刺史安平敬矦之

66

子冑積仁之基累榮攅之峻特
稟清貞少播令譽然諾之信著
於童孤瑤音玉震聞於弱冠年
廿八而儁華茂實以響流於京
夏矣被旨起家召為司徒府主
薄納賢槐衡骹和鼎味

崔敬邕墓誌銘　136×34cm×4　2001

崔敬邕墓志

千山鳥飛絕萬逕人蹤滅孤舟簑笠翁獨釣寒江雪

柳河東江雪詩

甲申春日薛夷南波六十

懷君屬秋夜散步詠涼天山空松子落幽人應未眠

韋蘋物秋夜寄邱員外

甲申春日薛夷南波六十

柳完元江雪　　136×34cm　2004

韋應物秋夜寄邱員外　　136×34cm　2004

綠螘新醅酒
晚來天欲雪
能飲一杯無
紅泥小火爐
白樂天問劉十九詩
甲申棗日薩孟弼波六十

歸山深淺去
莫學武陵人
須盡丘壑美
暫遊桃源裏
裴迪送崔九詩
甲申棗日薩孟弼波六十

裴迪送崔九　136×34cm　2004

白居易問劉十九　136×34cm　2004

眼界高時無物礙

心源開處有波清

北碑七言對聯　　138×32cm×2　2000

千禧仲秋　薩本介

滄波碧石有深趣

朝史暮經無外求

壬辰仲秋 薛平南

北碑七言對聯　138×32cm×2　2000

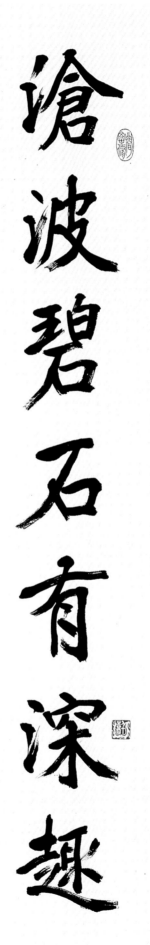

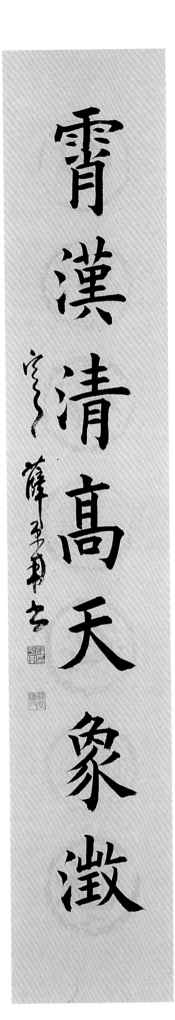

歐體七言對聯　　109×20cm×2　1995

象超彝鼎適用以圓

交並金石曆久以堅

湍者招損虛者受咸

人於冰鑒道在當前

漢五鳳盤銘 宇之薛平南書

漢五鳳盤銘　85×5cm×2　1995

結廬在人境而無車馬喧問君何
能尔心遠地自偏采菊東籬下悠
然見南山、氣日夕佳飛鳥相與還

此中有真意欲辯已忘言秋菊有
佳色裛露掇其英沉此忘憂物遠
我遺世情一觴雖獨進杯盡壺自

傾日入群動息歸鳥趣林鳴嘯傲

東軒下聊復得此生故人賞我趣

挈壺相與至班坐松下數斟已

復醉父老襍乱言觴酌失行次不

覺知有我安知物為貴悠悠迷所留

酒中有深味

擬袚河南業之士陶靖節詩三首

辛巳仲夏薩本覊五十又七

褚體陶淵明詩三首　136×34cm×4　2001

世味年来薄似紗誰令騎馬客

京華小樓一夜聽春雨深巷明

朝賣杏花矮紙斜行閑作草晴

窗細乳戲分茶素衣莫起風塵

歎猶及清明可到家

辛巳春考錄放翁詩 薛平南

陸游臨安春雨初霽　135×62cm　2001

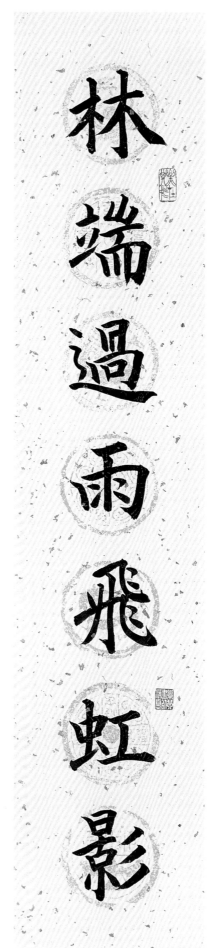

林端過雨飛虹影

天際流雲洗月華

壬辰之秋 薛平南

褚體七言對聯　107×23cm×2　2000

若夫日出而林霏開，雲歸而巖穴暝，晦明變化者，山間之朝暮也。野芳發而幽香，佳木秀而繁陰，風

行草

书室蹁天以素船眼色蒲井水庭
晓泂阳三斗好鸭五道逢魏车日涂涎
眼不稻寿向涯眾左右日兴黄蜀绣

餘水专餘吸百川粥枌乐墨稒遍吃宗
之蒲凝美少率承繇必眼望青云败
水玉桥许尽尘奇雍晋专高殯佛奇

杜甫飲中八仙歌　224×52cm×4　2004

知章騎馬似乘船　眼花落井水底眠
汝陽三斗始朝天　道逢麴車口流涎　恨不移封向酒泉
左相日興費萬錢　飲如長鯨吸百川　銜杯樂聖稱避賢
宗之瀟灑美少年　舉觴白眼望青天　皎如玉樹臨風前
蘇晉長齋繡佛前　醉中往往愛逃禪
李白一斗詩百篇　長安市上酒家眠
天子呼來不上船　自稱臣是酒中仙
張旭三杯草聖傳　脫帽露頂王公前　揮毫落紙如雲煙
焦遂五斗方卓然　高談雄辯驚四筵

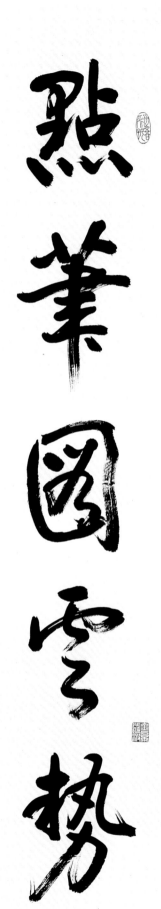

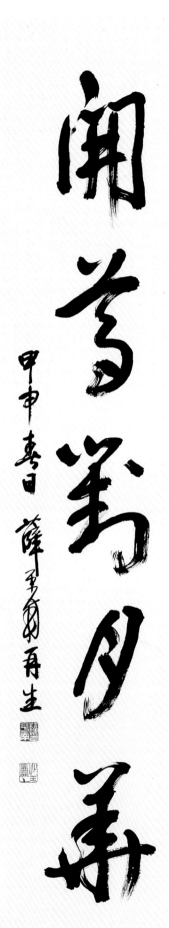

右軍本清真　瀟灑出風塵

山陰遇羽客　愛此好鵝賓

掃素寫道經　筆精妙入神

書罷籠鵝去　何曾別主人

二千零四年甲申春日錄李白詩　薛平南於六十

李白詠王右軍　135×62cm　2004

右軍本清真　瀟灑出風塵　山陰遇羽客　愛此好鵝賓

掃素寫道經　筆精妙入神　書罷籠鵝去　何曾別主人

風煙俱淨天山共色從流飄蕩任
意東西自富陽至桐廬一百許里奇
山異水天下獨絕水皆縹碧千丈見
底游魚細石直視無礙急湍甚箭
猛浪若奔夾岸高山皆生寒樹
負勢競上互相軒邈爭高直指

千百成峰泉水激石泠泠作響好
鳥相鳴嚶嚶成韻蟬則千囀不窮猿
則百叫無絕鳶飛戾天者望峰
息心經綸事務者窺谷忘反橫柯上
蔽在晝猶昏疏條交映有時見日
吳均與朱元思書範山楷形生動清拔讀之恍如置身圖畫中
一九九八年春龍在戊寅春日　薛書心玉盦

吳均與朱元思書　168×43cm×4　1998

風煙俱淨天山共色　從流漂蕩　任意東西　自富陽至桐廬一百許里　奇山異水　天下獨絕
水皆縹碧　千丈見底　游魚細石　直視無礙　急湍甚箭　猛浪若奔
負勢競上　互相軒邈　爭高直指　千百成峰　泉水激石　泠泠作響　好鳥相鳴　嚶嚶成韻
蟬則千囀不窮　猿則百叫無絕　鳶飛戾天者　望峰息心　經綸事務者　窺谷忘返
橫柯上蔽　在晝猶昏　疏條交映　有時見日

大道之行也，天下為公，選賢與能，講信修睦，故人不獨親其親，不獨子其子，使老有所終，壯有所用，幼有所長，矜寡孤獨廢疾者皆有所養，男有分，女有歸。貨惡其棄於地也，不必藏於己；力惡其不出於身也，不必為己。是故謀閉而不興，盜竊亂賊而不作，故外戶而不閉，是謂大同。

二千零四年歲在甲申之春　薛平南六十初度

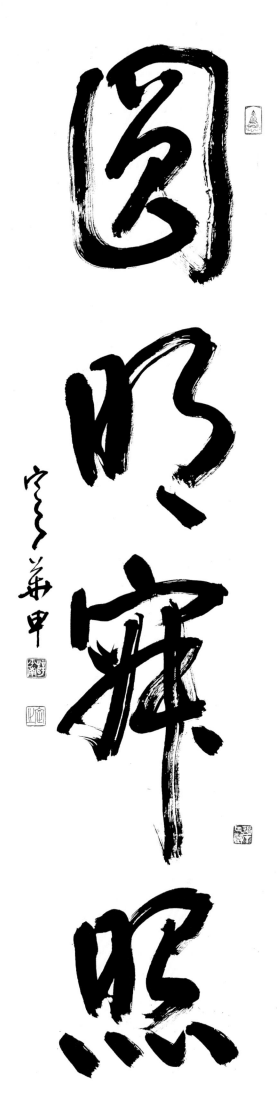

圓明寂照　136×34cm　2004

禮運大同篇　132×68cm　2004

大道之行也　天下為公　選賢與能　講信修睦　故人不獨親其親　不獨子其子
使老有所終　壯有所用　幼有所長　矜寡孤獨廢疾者　皆有所養　男有分　女有歸
貨惡其棄於地也　不必藏於己　力惡其不出於身也　不必為己　是故謀閉而不興
盜竊亂賊而不作　外戶而不閉　是謂大同

87

醉翁亭記

一九九八戊寅九秋

薩孟武自書

環滁皆山也其西南諸峰林壑尤美蔚然而深秀者瑯瑘也山行

醉翁亭記

一九九八戊寅九秋
薩孝實自書

瑯琊也山行六
南諸峰林壑尤
美望之蔚然而深
秀者瑯琊也山

也太守與客來飲
於此飲少輒醉而
又家言故自號醉
翁也醉翁之意不

在乎山水之間
也山水之樂得之
而寓之酒也
士而林霏開雲

歐陽修醉翁亭記（冊頁）　環滁皆山也　其西南諸峰　林壑尤美　望之蔚藍而深秀者

琅琊也　山行六七里　漸聞水聲潺潺　而瀉出於兩峰之間者

釀泉也　峰回路轉　有亭翼然臨於泉上者　醉翁亭也　作亭者誰　山之僧智僊也　名之者誰　太守自謂也　太守與客來飲於此　飲少輒醉　而年又最高

故自號曰醉翁也　醉翁之意不在酒　在乎山水之間也　山水之樂　得之心而寓之酒也　若夫日出而林霏開　雲歸而巖穴暝　晦明變化者　山間之朝暮也

野芳發而幽香　佳木秀而繁陰　風霜高潔　水落而石出者　山間之四時也　朝而往　暮而歸　四時之景不同　而樂

至於負者

歌於塗行者休

於樹前者呼後者

應傴僂提攜往來

而不絕者滁人遊也

臨溪而漁溪深而

魚肥釀泉為酒泉

香而酒洌山肴野蔌

夕陽在山人影散

亂太守歸而賓

客從也樹林陰翳

鳴聲上下遊人去而

禽鳥樂也然而

禽鳥知山林之樂而不

知人之樂人知從太

守遊而樂而不知太

亦無窮也　至於負者歌於塗　行者休於樹　前者呼　後者應　傴僂提攜　往來而不絕者　滁人遊也　臨谿而漁　谿深而魚肥　釀泉為酒　泉香而酒洌　山肴野蔌

雜然而前陳者　太守宴也　宴酣之樂　非絲非竹　射者中　弈者勝　觥籌交錯　起坐而諠譁者　眾賓懽也　蒼顏白髮　頹然乎其間者　太守醉也　已而夕陽在山

人影散亂　太守歸而賓客從也　樹林陰翳　鳴聲上下　遊人去而禽鳥樂也　然而禽鳥知山林之樂　而不知人之樂　人知從太守遊而樂　而不知太守之樂其樂也

醉能同其樂　醒能述以文者　太守也　太守謂誰　廬陵歐陽修也

蔌雜然而前陳者

太守宴也宴酣之

樂非絲非竹射者

中弈者勝觥籌

交錯起坐而諠譁

者眾賓懽也蒼顏

頹然乎其間者太守醉也已

守之樂而不知太守

能同其樂醒能述

以文者太守也太守

謂誰廬陵歐陽

修也醉翁亭記

一九九八年戊寅晚秋

澄懷觀妙　136×34cm　2004

于右老題標準草書百字令　132×68cm　2004

草書文學是中華民族圖強工具　甲骨而還增篆隸　各有懸針垂露　漢簡流沙　唐經石窟

演進尤無數　章今狂在　沉埋千載誰顧　試問世界人民　光陰能惜急急緣何故　同此時間

同此手　效率誰臻高度　符號神奇　髯翁發見　秘訣思傳付　敬招同志　來為學術開路

草書文字是中華民族推行國強工具甲骨
而遂增華練為茲隸針書霜溥沐
沙底經不窒究達先學辛人群生況埋
千載涯既試問去累人民光臨勤惜息群
田都同此時百同此手動事涯賦言度荷
彌神奇聲茹發凡秘快里傳付救於同
志未為學常羿語

于右老題標準淮草書百字令
甲申棗日薛平南波六十

蜀僧抱綠綺　西下峨眉峰　為我一揮

手　如聽萬壑松　客心洗流水　餘響入

霜鐘　不覺碧山暮　秋雲暗幾重

青山橫小郭　白水繞東城　此地一為別孤蓬

萬里征　浮雲遊子意　落日故人情　揮

手自茲去　蕭蕭班馬鳴　渡遠荊門

李白詩四首　134×34cm×4　2004

蜀僧抱綠綺　西下峨眉峰　為我一揮手　如聽萬壑松　客心洗流水　餘響入霜鐘　不覺碧山暮　秋雲暗幾重（聽蜀僧濬彈琴）

青山橫北郭　白水繞東城　此地一為別　孤蓬萬里征　浮雲遊子意　落日故人情　揮手自茲去　蕭蕭班馬鳴（送友人）

渡遠荊門外　來從楚國遊　山隨平野盡　江入大荒流　月下飛天鏡　雲生結海樓　仍憐故鄉水　萬里送行舟（渡荊門送別）

牛渚西江夜　青天無片雲　登舟望秋月　空憶謝將軍　余亦能高詠　斯人不（可）聞　明朝挂帆去　楓葉落紛紛（夜泊牛渚懷古）

花影泉聲寂　松風鶴夢清　136×34cm×2 2004

蘇東坡赤壁懷古　132×68cm　2004

大江東去浪淘盡　千古風流人物　故壘西邊　人道是三國周郎赤壁　亂石崩雲　驚濤裂岸　捲起千堆雪　江山如畫　一時多少豪傑　遙想公瑾當年　小喬初嫁了　雄姿英發　羽扇綸巾　淡笑間　強虜灰飛煙滅　故國神遊　多情應笑我　早生華髮　人間如夢　一尊還酹江月

觀自在菩薩行深般若波羅蜜多
時照見五蘊皆空度一切苦厄舍利子色
不異空空不異色色即是空空即是色受

想行識亦復如是舍利子是諸法空相
不生不滅不垢不淨不增不減是故空中
無色無受想行識無眼耳鼻舌身意

無色聲香味觸法無眼界乃至無意識
界無無明亦無無明盡乃至無老死亦
死盡無苦集滅道無智亦無得以無所得

般若波羅蜜多心經　224×52cm×6　2004（釋文略）

菩提薩埵依般若波羅蜜多故心無罣礙無罣礙故無有恐怖遠離顛倒夢想究竟涅槃三世諸佛依般若波羅蜜多故得阿耨多羅三藐三菩提故知般若波羅蜜多是大神咒是大明咒是無上咒是無等等咒能除一切苦真實不虛故說般若波羅蜜多咒即說咒曰揭諦揭諦波羅揭諦波羅僧揭諦菩提薩婆訶

般若波羅蜜多心經　甲申春薩摩利書

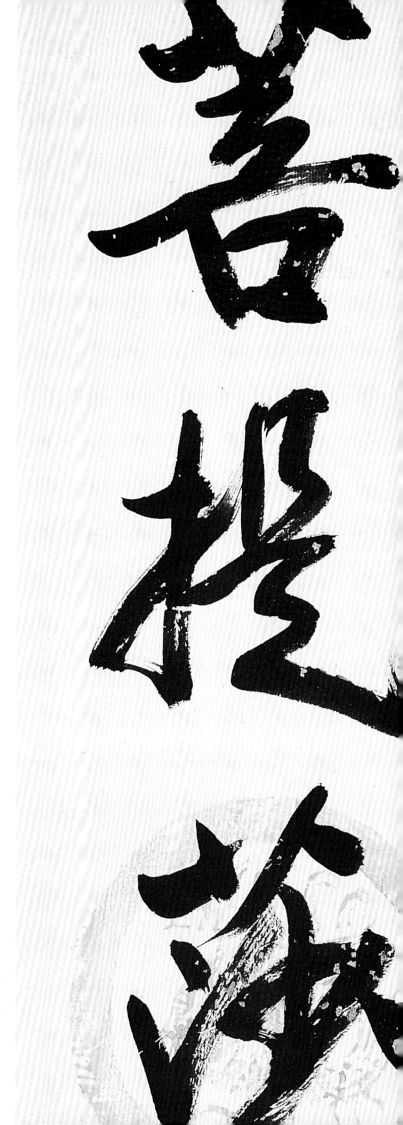

心經局部放大

坡翁奇氣本超倫　揮灑縱橫欲絕塵　直到晚年師北海　更於平淡見天真

王夢樓論書　136×52cm　2003

坡翁奇氣本超倫揮灑
縱橫多殊產直到晚年
恃小海變於平淡見天真

米未仲秋薩平南

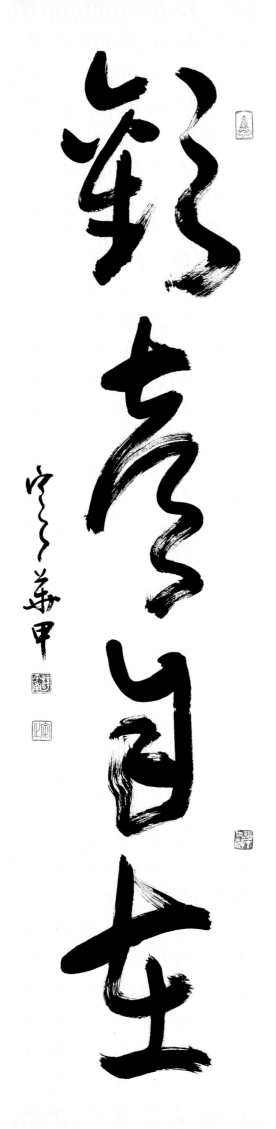

歡喜自在　136×34cm　2004

孔明廟前有老柏，柯如青銅根如石。霜

皮溜雨四十圍，黛色參天二千尺。

君臣已與時際會，樹木猶為人愛惜。雲來

氣接巫峽長，月出寒通雪山白。憶昨

路繞錦亭東，先主武侯同閟宮。崇

枝幹郊原古，窈窕丹青戶牖空。

盤踞陰陽孤高多烈風枝撐自
是神明力正直原因造化功大廈如傾
兩樑棟萬牛迴首邱山重不露文章
志士幽人莫怨嗟古來材大難為用

杜子美古柏行
己卯春 薩摩

杜甫古柏行　136×34cm×4　1999

孔明廟前有老柏　柯如青銅根如石　霜皮溜雨四十圍　黛色參天二千尺
君臣已與時際會　樹木猶為人愛惜　雲來氣接巫峽長　月出寒通雪山白
憶昨路繞錦亭東　先主武侯同閟宮　崔嵬枝幹郊原古　窈窕丹青戶牖空
落落盤踞雖得地　冥冥孤高多烈風　扶持自是神明力　正直原因造化功
大廈如傾要樑棟　萬牛迴首邱山重　不露文章世已驚　未辭翦伐誰能送
苦心豈免容螻蟻　香葉終經宿鸞鳳　志士幽人莫怨嗟　古來材大難為用

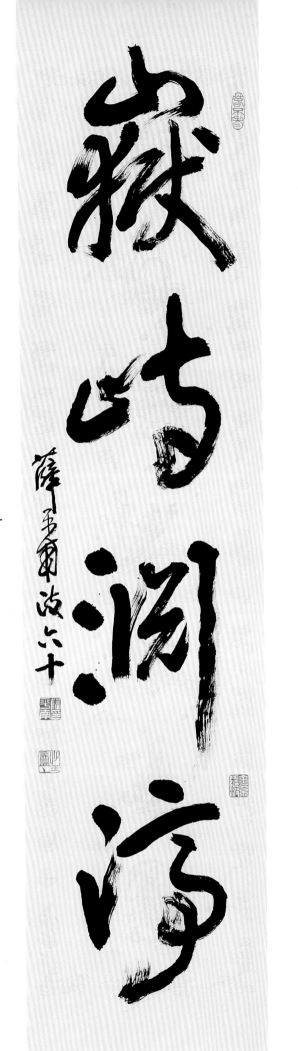

嶽峙淵渟　136×34cm　2004

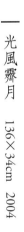

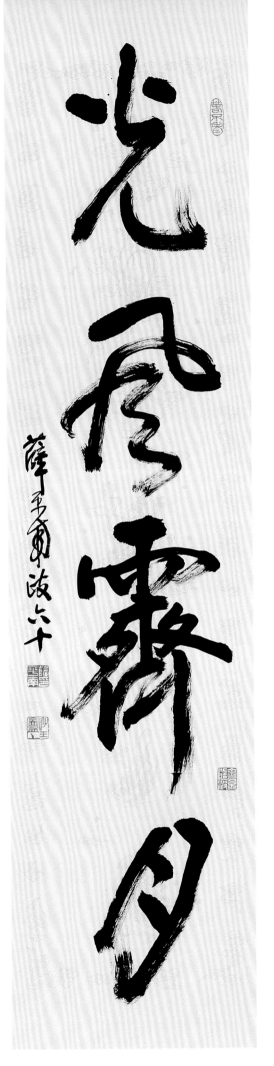

光風霽月　136×34cm　2004

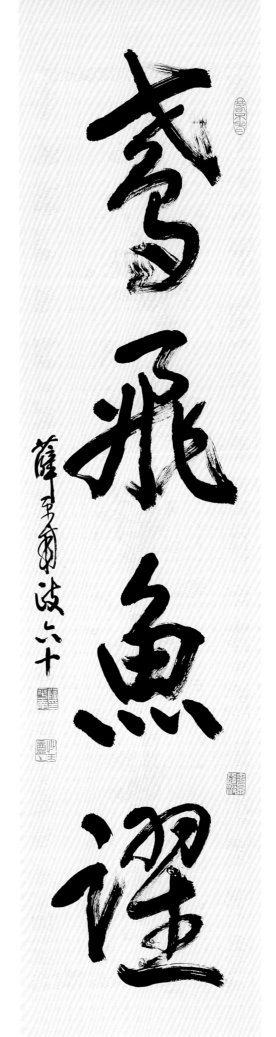

鳶飛魚躍　136×34cm　2004

竹影松聲　136×34cm　2004

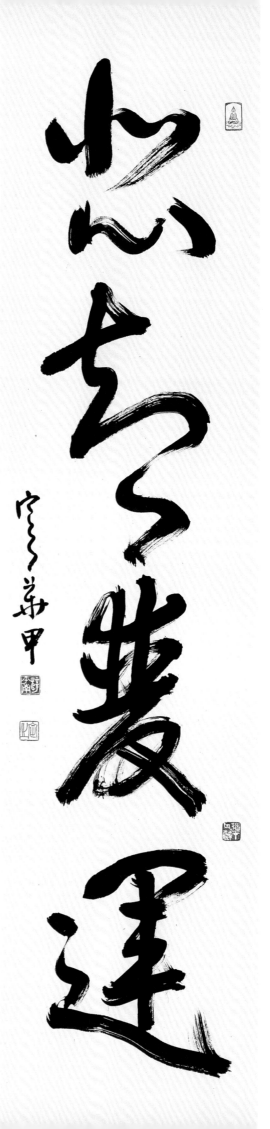

何年顧虎頭　滿壁畫滄州　赤日石林氣　青天江海流
錫飛常近鶴　杯度不驚鷗　似得廬山路　真隨惠遠游

日年顧虎頭滿壁
畫滄州
赤日石林氣青天江海流
錫飛常近鶴杯度不驚鷗
似得廬山路真隨惠遠游

辛巳之夏戲擬飛白書

杜甫題玄武禪師屋壁　136×60cm　2001

壬戌之秋七月既望蘇子與客泛舟遊於赤壁

之下清風徐來水波不興舉酒屬客誦明月

之詩歌窈窕之章少焉月出東山之上徘徊

於斗牛之間白露橫江水光接天縱一葦之所如

凌萬頃之茫然浩浩乎如馮虛御風而不知

其所止飄飄乎如遺世獨立羽化而登仙於是

飲酒樂甚扣舷而歌之歌曰桂棹兮蘭槳擊

空明兮泝流光渺渺兮予懷望美人兮天一方

客有吹洞簫者，倚歌而和之，其聲嗚嗚然，如
怨如慕，如泣如訴，餘音裊裊，不絕如縷，舞
壑之潛蛟，泣孤舟之嫠婦，蘇子愀然，正襟危
坐，而問客曰，何為其然也，客曰，月明星稀，烏鵲
南飛，此非曹孟德之詩乎，西望夏口，東望武
昌，山川相繆，鬱乎蒼蒼，此非孟德之困於周
郎者乎，方其破荊州，下江陵，順流而東也，舳
艫千里，旌旗蔽空，釃酒臨江，橫槊賦詩，固一

世之雄也，而今安在哉？況吾與子漁樵於江渚之上，侶魚蝦而友麋鹿，駕一葉之扁舟，舉匏樽以相屬。寄蜉蝣於天地，渺滄海之一粟。哀吾生之須臾，羨長江之無窮。挾飛仙以遨遊，抱明月而長終。知不可乎驟得，託遺響於悲風。

蘇子曰：「客亦知夫水與月乎？逝者如斯，而未嘗往也；盈虛者如彼，而卒莫消長也。蓋將自其變者而觀之，則天地曾不能以一瞬；自其

自其變者而觀之，則天地曾不能以一瞬；自其不變者而觀之，則物與我皆無盡也，而又何羨乎？且夫天地之間，物各有主，苟非吾之所有，雖一毫而莫取。惟江上之清風，與山間之明月，耳得之而為聲，目遇之而成色，取之無禁，用之不竭，是造物者之無盡藏也，而吾與子之所共適。客喜而笑，洗盞更酌。肴核既盡，杯盤狼藉。相與枕藉乎舟中，不知東方之既白。

東坡居士赤壁賦　丙子仲冬　薛平南書於台北心玉盦

蘇東坡前赤壁賦　135×68cm×8　1997（釋文略）

釋皎然詩　168×43cm　2002

武陵何處訪仙鄉　古觀雲根路已荒

細草擁壇行不得　落花沉澗水流香

山深宿雨寒仍在　松直微風韻亦長

只此引人離俗境　玄家果亦照迷方

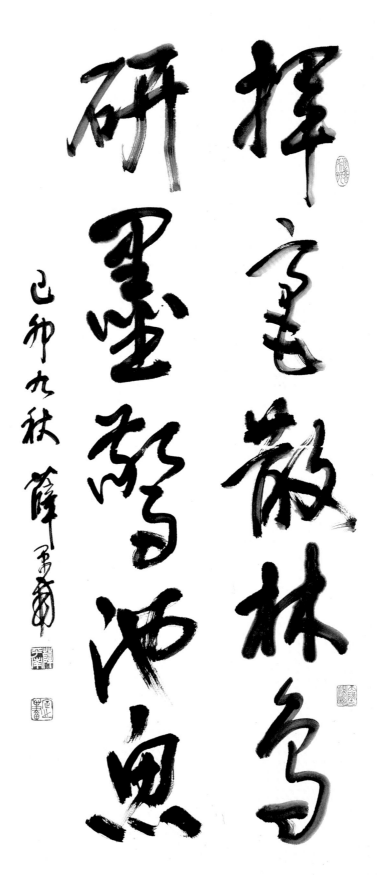

揮毫散林鳥　研墨驚池魚

己卯九秋 薛平南

岑參句　135×61cm　1999
揮毫散林鳥　研墨驚池魚

太乙近山到海隅白雲迴望
青靄分照中峰發語時
俯望練如投人處隔水問樵夫
王摩詰終南山詩 壬午仲秋
薩平南

王維詩　136×34cm　2002
太乙近天都　連山到海隅
白雲迴望合　青靄入看無
分野中峰變　陰晴眾壑殊
欲投人處宿　隔水問樵夫

驅馬天雨雪軍行入高山徑危
抱寒石指落曾冰間已去漢月
遠何時築城浮雲暮南征可
望不可攀
杜子美奇出塞詩 壬午仲秋
薩平南

杜甫詩　136×34cm　2002
驅馬天雨雪　軍行入高山
徑危抱寒石　指落曾冰間
已去漢月遠　何時築城還
浮雲暮南征　可望不可攀

陸游詩　136×34cm　2002
跋宕欲忘形　溪園半醉醒　靜看猿哺果　閒愛鶴梳翎
矮榻水紋簟　虛齋山字屏　更須新月夜　風露對青冥

王績詩　136×34cm　2002
東皋薄暮望　徙倚欲何依　樹樹皆秋色　山山惟落暉
牧童驅犢返　獵馬帶禽歸　相顧無相識　長歌懷采薇

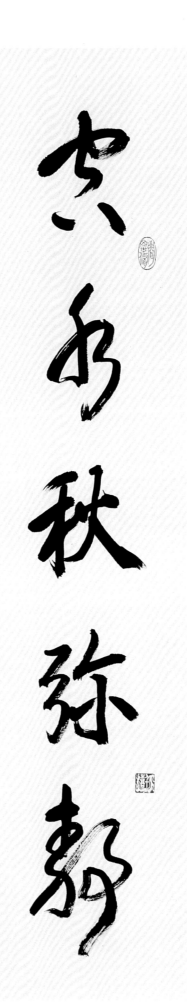

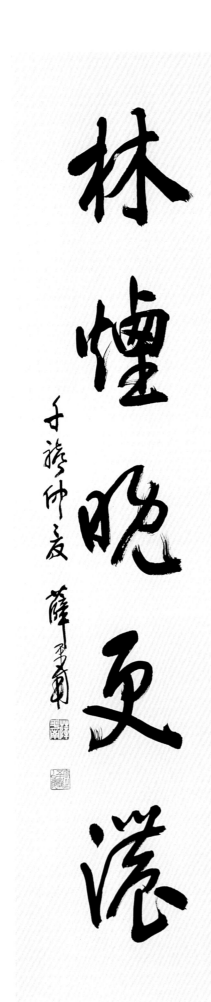

空水秋彌靜　林煙晚更濃　134×32cm　2000

陶弘景答謝中書書　136×40cm　1999

山川之美　古今共談　高峰入雲　清流見底　兩岸石壁　五色交輝　青林翠竹
四時俱備　暗霧將歇　猿鳥亂鳴　夕日欲流　沉鱗競躍　實是欲界之仙都
自康樂以來　未有能與其奇者

君不見黃河之水天上來，奔流到海
不復回，君不見高堂明鏡悲白髮，
朝如青絲暮成雪。人生得意須盡歡，莫

使金樽空對月。天生我材必有用，千金散
盡還復來。烹羊宰牛且為樂，會須一飲
三百杯。岑夫子，丹丘生，將進酒，杯莫停。

李白將進酒　136×30cm×4　1997

君不見黃河之水天上來　奔流到海不復回　君不見高堂明鏡悲白髮　朝如青絲暮成雪
人生得意須盡歡　莫使金樽空對月　天生我材必有用　千金散盡還復來　烹羊宰牛且為樂
會須一飲三百杯　岑夫子　丹丘生　將進酒　杯莫停　與君歌一曲　請君為我傾耳聽
鐘鼓饌玉不足貴　但願長醉不願醒　古來聖賢皆寂寞　惟有飲者留其名　陳王昔時宴平樂
斗酒十千恣歡謔　主人何為言少錢　徑須沽取對君酌　五花馬　千金裘　呼兒將出換美酒
與爾同銷萬古愁

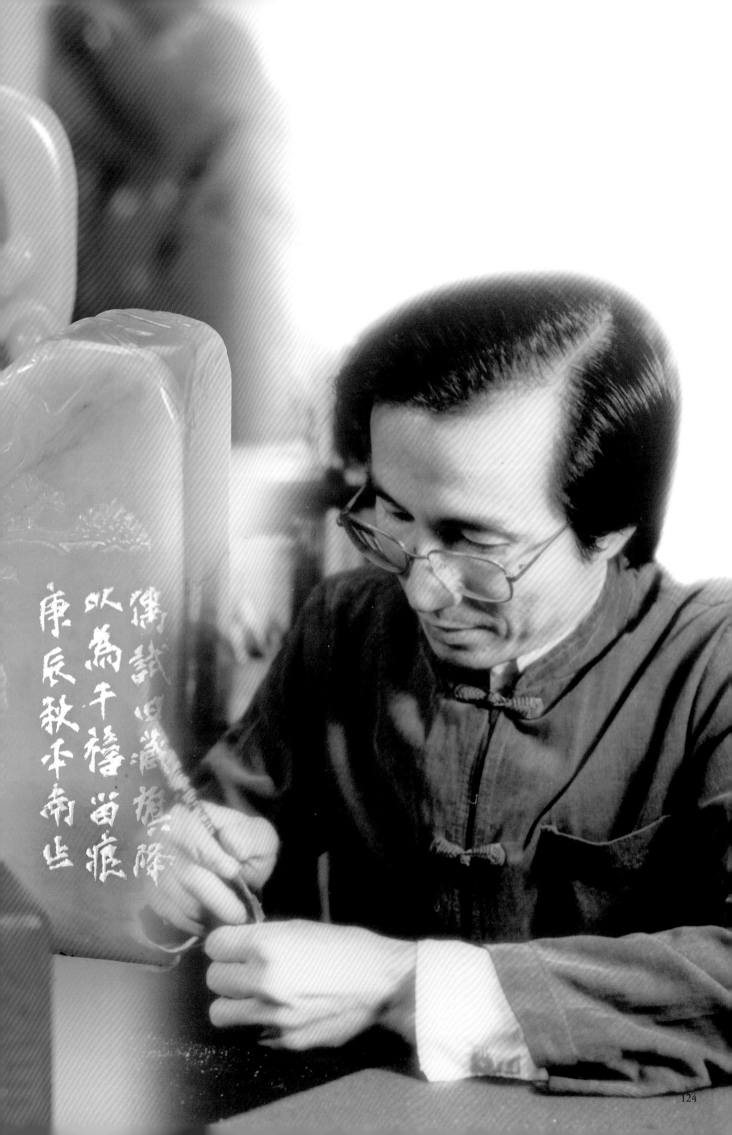

獨試但藏棗降
以為千禧留痕
庚辰秋本南出

篆刻

天地一沙鷗

淵默

一九九五年
乙亥閏八月
平南刻杜句

淵默而雷聲
神動而天隨
見莊子平南
辛巳

126

金石不隨波

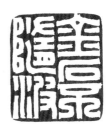

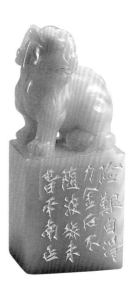

險艱自得力　金石不隨波

癸未春平南

作

縱浪大化中

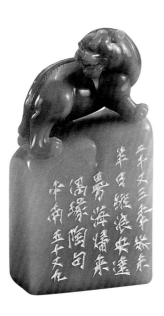

二千又三年

癸未羊日縱

浪安達曼海

歸來偶琢陶

句平南五十

又九

墨池清興

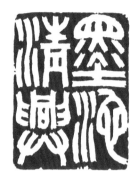

淡然養浩氣

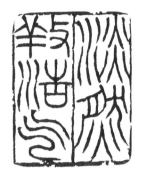

甲申之春平
南九州歸來

淡然養浩氣
烄起持天鈞
太白贈張鎬
句二千又三
年歲在癸未
大雪平南于
心玉盒

興酣落筆搖五岳

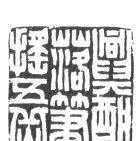

風動荷花水殿香

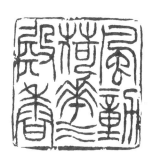

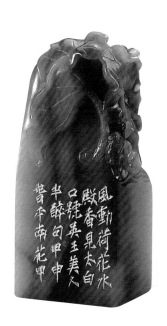

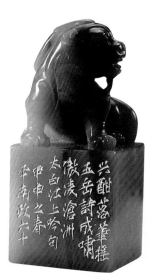

風動荷花水
殿香見太白
口號吳王美
人半醉句甲
申春平南花
甲

興酣落筆搖
五岳詩成嘯
傲凌滄洲太
白江上吟句
甲申之春平
南政六十

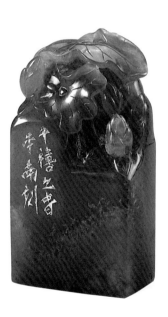

千禧之春平
南刻

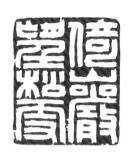

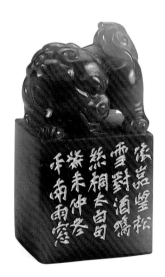

依巖望松雪
對酒鳴絲桐
太白句癸未
仲冬平南雨
窗

淵渟岳峙

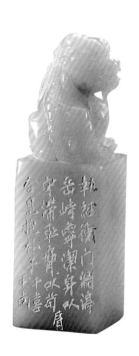

執經衡門淵

淵渟岳峙寧潔

身以守滯恥

脅肩以苟合

見抱朴子千

喜平南

心靜海鷗知

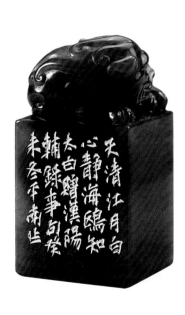

天清江月白
心靜海鷗知
太白贈漢陽
輔錄事句癸
未冬平南作

131

橐籥

含章可貞

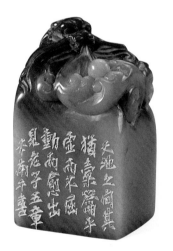

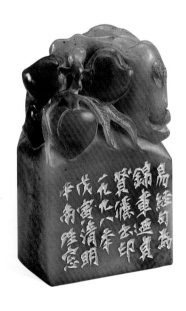

天地之間其
猶橐籥乎虛
而不屈動而
愈出見老子
五章平南千
喜

易經句為錦
章迺貞賢儷
書印一九九
八年戊寅清
明平南晴窗

132

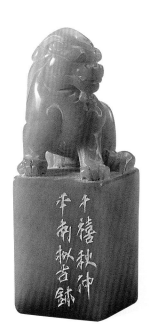

千禧秋仲平
南擬古鉥

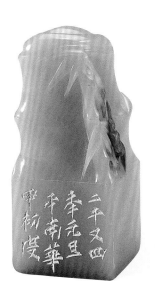

二千又四年
元旦平南華
甲初度

涵之如海

神怡務閒

一九九九
平南作

涵之如海養
之如春千喜
之春平南作
時年五十又
六

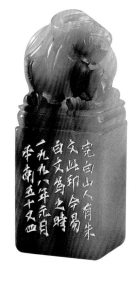

完白山人有
朱文此印今
易白文為之
時一九九八
年元月平南
五十又四

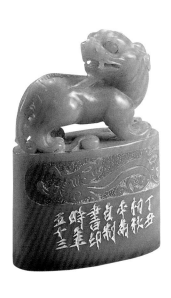

丁丑初秋平
南自制書印
時年五十三

135

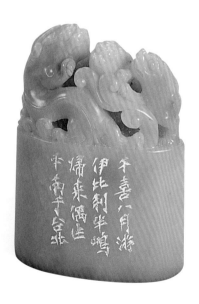

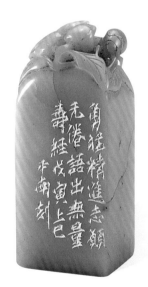

千喜八月游
伊比利半島
歸來偶作平
南於台北

勇猛精進志
願無倦語出
無量壽經戊
寅上巳平南
刻

緣督為經

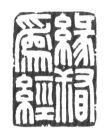

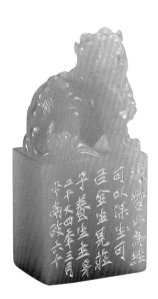

緣督以為經
可以保身可
以全生見莊
子養生主二
千又四年三
月平南政六
十

冰心玉壺

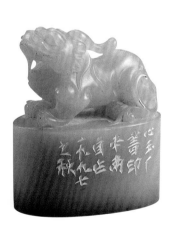

心玉盦書印
平南自作一
九九七之秋

得江山助

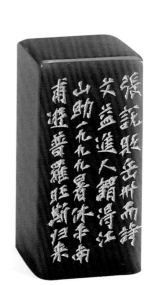

思無邪

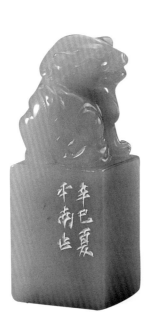

辛巳夏
平南作

張說貶岳州而詩
文益進人謂得江
山助一九九九
暑休平南甫
遊普羅旺斯
歸來

作
辛巳夏平南

張說貶岳州
而詩文益進
人謂得江山
助一九九九
暑休平南甫
遊普羅旺斯
歸來

坐花醉月

開瓊筵以坐
花飛羽觴而
醉月壬午春
平南作

飄然不群

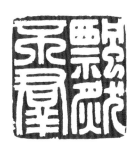

辛巳夏平南
時年五十七

139

即事多所欣

陶靖節句辛
巳仲夏平南
雨窗

樂琴書以消憂

陶靖節句癸
未處暑平南
自旭川歸來

天地所以循
環無息積成萬
古者只是
一個漸字千喜雪
喜春平南以
漸師法刻呻
吟語

一九九九平
南作

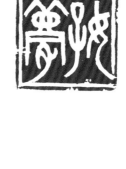

好夢

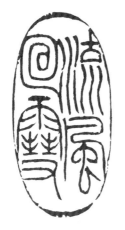

流風回雪

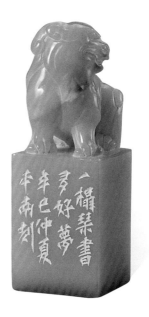

一榻琴書
多好夢
辛巳仲夏
平南刻

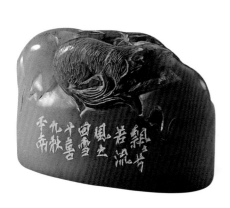

親之兮
回雪
十喜
九秋
平南

流風
若流

一榻琴書多
好夢辛巳仲
夏平南刻

飄飄兮若流
風之回雪千
喜九秋平南

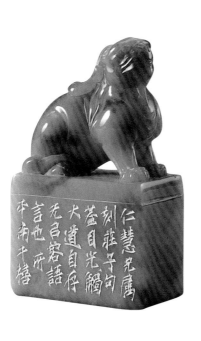

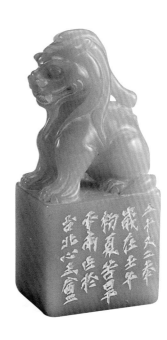

仁慧兄屬刻
莊子句蓋目
光所觸大道
自存無以容
語言也平南
千禧

二千又二年
歲在壬午初
夏苦旱平南
作於心玉盦

143

聽松

偶試舊藏旗
降以為千禧
留痕庚辰秋
平南作

得真如

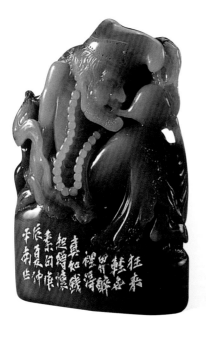

狂來輕世界
醉裏得真如
錢起贈懷素
句庚辰夏仲
平南作

旗降

144

經霜彌茂

好學為福

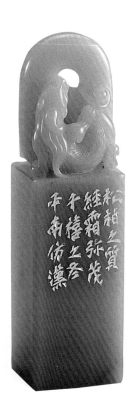

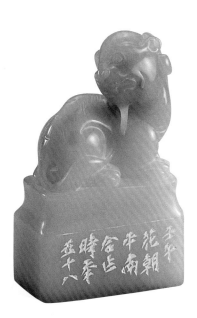

松柏之質經
霜彌茂千禧
之冬平南仿
漢

壬午花朝平
南合作時年
五十八

清和

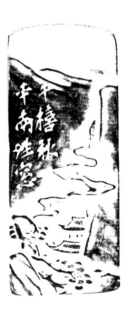

千禧秋平南
晴窗

恭則壽

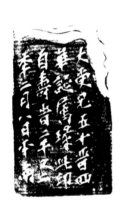

大受兄五十晉四
華誕屬璪此印
自壽晉二千又二
年二月八日本凝
平南

146

詩書敦宿好林園無俗情

道法自然

大受兄出身
書香世家年
甫知天命以
陶靖節句屬
璪時丁丑之
夏平南並志

一九九九年己
卯孟夏平南
合作時年五
五

聞思修

千喜仲冬平

南刻辛稼軒

豪語

聞慧思慧修

慧三慧也千

喜元月平南

臨池靜慮翰逸
逸神飛物外
真游也一九
九九己卯仲冬
平南刻於
心玉盦

呼吸湖光飲山綠

瑞德兄移居
大貝湖畔極
湖光山色之
勝因屬刻坡
公句以狀近
況一九九九
己卯中秋平
南並志

與造物游

二千又三年
癸未初夏平
南刻

義弘兄正一
九九九年己
卯九秋平南
拜瑑

深心託豪素

一九九七年
丁丑仲秋遊
落磯山歸來
作此平南五
十有三

舉重若輕

舉重若輕可
成大事也志
韶兄正乙亥
冬平南刻

硯田無惡歲

一枚印換酒千璽

千禧中元擬
壯師法刻唐
庚句平南五
十又六

飲酣晉白意
縱橫雅韻終
輪姜次生夜
半打門真快
事一枚印換
酒千璽台灣
印社集刻拓
得倪印元句
千喜冬平南
作

千喜

千禧元旦平
南試刀

水流雲在

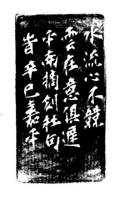

水流心不競
雲在意俱遲
平南摘刻杜
句時辛巳嘉
平

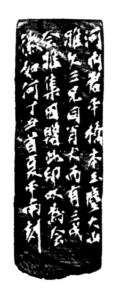

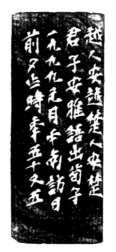

越人安越楚
人安楚君子
安雅語出荀
子一九九九
元月平南訪
日前夕作時
年五十又五

河内君平橋
本玉塵大山
雅久三兄同
肖犬而有三
戌會雅集因
贈此印以為
會徽如何丁
丑首夏平南
刻

墨海游龍

即此是學

國龍道兄屬
作書印即乞
正之壬午嘉
平平南五十
八

非欲字好即
此是學明道
先生句己卯
仲夏平南刻

細孔無補大孔艱苦

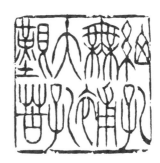

黃龍兄屬瑑
先民智智慧
慧語以迎
以迎千禧年
時己卯之冬
平南作年五
五

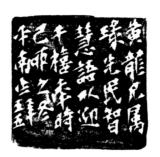

素衣莫起風塵

黃龍兄屬刻
澎湖鄉賢嘉
言以為座右
即乞正之千
禧五月平南
作

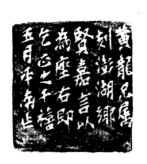

抖落俗艷方精神

十藝九不成

台灣諺語應
黃龍兄之屬
己卯仲冬平
南年五五

玉符先生正
戊寅仲秋平
南拜琢

道不可器

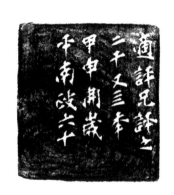

道在邇何求
諸遠千禧端
午平南五十
又六

適評兄評之
二千又四年
甲申開歲平
南政六十

君子藏器於
身待時而動
何不利之有
見易經繫辭
壬午春平南

良殫美襟

司空表聖詩
品摘句壬午
仲春平南雨
窗

筆歌墨舞

清夢

奮發

強其骨

心閒手敏

鵬搏

散懷

162

松風水月

世新中文系

心曠神怡

無罣礙

福壽無疆

淵穆

心跡雙清

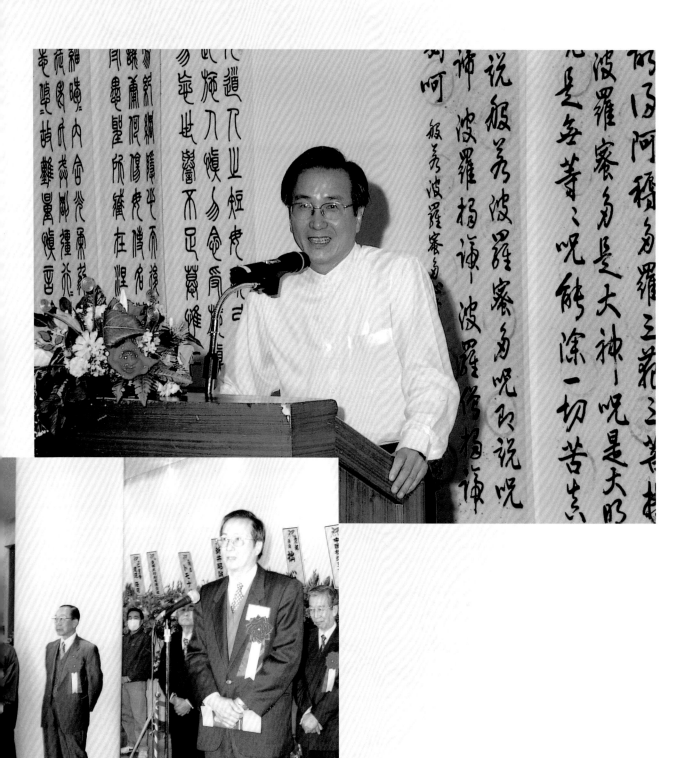

簡歷 墨緣掠影

薛平南簡歷　字定之　齋名：心玉盦

一九四五年一月廿二日（甲申臘月）出生於高雄縣茄萣鄉

一九六〇　庚子　一六歲・入省立台南高工機工科

一九六四　甲辰　二〇歲・入省立台北師專體育科　受同窗黃朝松啓蒙而醉心於書法

一九六八　戊申　二四歲・入國立台灣藝專夜間部美工科　任私立大華小學體育教員

一九六九　己酉　二五歲・從心太平室李普同教授習書法

一九七〇　庚戌　二六歲・全國大專運動會　乙組跳遠冠軍

一九七二　壬子　二八歲・全國大專運動會　乙組十項運動冠軍

一九七三　癸丑　二九歲・國立台灣藝專畢業並留校任助教

一九七四　甲寅　三〇歲・從玉照山房王壯爲教授攻篆刻

一九七八　戊午　三四歲・換鵝書會成立（金陵大飯店）

一九七九　己未　三五歲・三月與王玉玲女史結褵

一九八〇　庚申　三六歲・五月長女雁冰出生
・七月辭台灣藝專教職　專事書法篆刻創作
・兼任國立台灣藝專講師（主授書法篆刻）至一九八九年
・四月應聘赴菲律賓菲華文教中心講學

一九八一　辛酉　三七歲・五月次女荷亭出生

一九八二　壬戌　三八歲・創立盤石書會

一九八三　癸亥　三九歲・七月應西林昭一教授之邀赴日作「鬻印之旅」會晤松井如流
宇野雪村　今井凌雪　金澤子卿　鈴木桐華諸先生

一九八五　乙丑　四一歲・兼任國立藝術學院講師

一九八六　丙寅　四二歲・五月應林宗毅博士之邀　隨江兆申副院長訪日

一九八七　丁卯　四三歲・五月應日本淑德學園長谷川良昭理事長之邀赴日講學

一九八八　戊辰　四四歲・應邀出席八八奧運國際書法展（漢城藝術殿堂）

一九九七　丁丑　五三歲・薛氏三兄弟書法聯展於高雄縣立文化中心
・爲台大醫學院二號館重修碑記揮毫

① 一九六一年高二留影

② 一九七〇年台北市教師運動會百米及跳遠冠軍

③ 一九七二年五月大專運動會上奮力一擲時獲乙組十項運動冠軍

④ 一九七六年十二月王門七子拜師合影，前排左起傅狷夫教授、師母、王老師、曾紹杰教授，後排左起薛志揚、作者、蘇峰男、周澄、譚煥斌、杜忠誥、徐永進

⑤ 一九八三年七月作者拜訪松井如流先生，後排左起西林昭一、薛太太、鈴木桐華、溫禎祥

一九九九　己卯　五五歲・元月率標準草書學會赴日本高崎市訪問
・元月換鵝書會二十五週年展於何創時書藝館

二〇〇〇　庚辰　五六歲・五月應邀出席國際書法展（韓國全卅市）
・兼任世新大學中文系副教授（主授書法）至今

二〇〇二　壬午　五八歲・五月接任中國標準草書學會理事長
・爲國立傳統藝術中心文昌祠楹聯揮毫
・十二月盤石書會二十週年展於國軍文藝中心

二〇〇三　癸未　五九歲・應華視之邀錄製「書法創作與欣賞」光碟全集

・歷任中山文藝獎、全國美展、省市美展等評審委員

・受獎

一九七〇　庚戌　二六歲・學生美術比賽大專書法首獎
一九七一　辛亥　二七歲・學生美術比賽大專書法首獎
一九七二　壬子　二八歲・學生美術比賽大專書法首獎
　　　　　　　　　　　・全國第六屆青年書畫比賽大專書法首獎
一九七三　癸丑　二九歲・全國第一屆教師書法展　首獎
一九八〇　庚申　三六歲・獲第九屆全國美展首獎（篆刻類）
一九八二　壬戌　三八歲・獲中興文藝獎（書法類）
一九八三　癸亥　三九歲・獲中山文藝獎（篆刻類）
一九八五　乙亥　五一歲・獲國家文藝獎（書法類）
二〇〇二　壬午　五八歲・獲林宗毅博士文教基金會文化獎

・個展

一九七四　甲寅　三〇歲・台北市國軍文藝中心
一九七七　丁巳　三三歲・台灣省立博物館（台北市）
一九八二　壬戌　三八歲・高雄市立圖書館
一九八三　癸亥　三九歲・台中市立文化中心

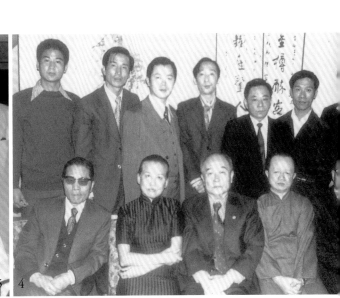

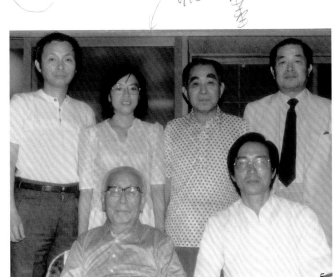

5　4

（右）陳紀瀅

王揚亮（考試院長）

（左）曾永義

黃啓方

陳捷先

一九八四 甲子 四〇歲・日本長崎市濱屋百貨公司
一九八五 乙丑 四一歲・台南市永福館　台北市六六畫廊
一九八七 丁卯 四三歲・高雄市立社教館
一九八九 己巳 四五歲・國立歷史博物館國家畫廊
一九九一 辛未 四七歲・高雄市立文化中心　台北市新生畫廊
一九九五 乙亥 五一歲・台北市立美術館
二〇〇〇 庚辰 五六歲・台北市鴻展藝術中心（千禧百聯展）
二〇〇四 甲申 六〇歲・國立國父紀念館中山國家畫廊

・目前專事書法篆刻創作，兼任世新大學中文系副教授、國立國父紀念館審查委員、高雄市立美術館典藏委員、台灣印社副社長、盤石書會指導、台北市立美術館審議委員、換鵝書會會員，有書法集、篆刻集、書帖多種行世。

黃啓方・許進雄・曾永義・
南臺（靜農）閒三剑客

①一九八三年七月拜訪日本高崎市寶于草堂
排左起金澤夫人、作者夫婦、金澤子卿先生
②一九八三年十一月獲中山文藝獎
③一九八四年平居治印
④一九八五年個展（六六畫廊）
左起黃啓方、作者、陳捷先、曾永義
⑤一九八六年五月長谷川良昭招宴，前排左起作
者、鈴木柳川、江副院長、鈴木桐華後排左起
長谷川良昭、溫禎祥、西林昭一、萩庭勇
⑥一九八六年五月林宗毅博士邀請訪日左起二玄
社社長、作者、林宗毅博士、江兆申副院長
⑦一九八七年五月在日本淑德大學演講
⑧一九八八年三月訪臺靜農教授
⑨一九八八年八月遊大峽谷

170

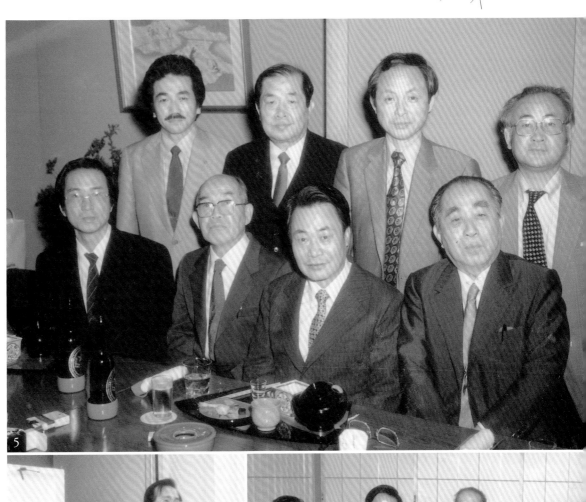

張充賓

甲子歲

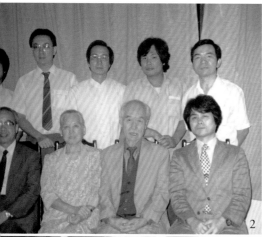

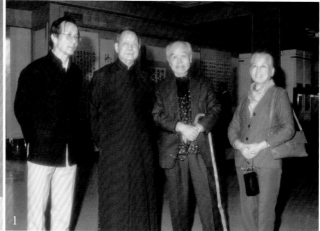

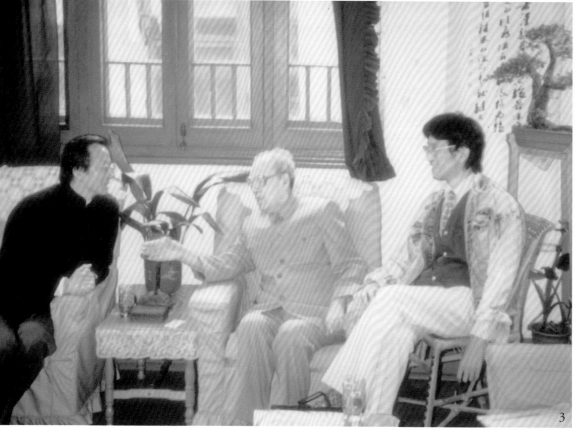

薛平南

沙孟海（曾紹杰好友）

陳振濂

1990年10月

小女兒
在右邊博

大女兒
在美國博士

博士
（在加州
博士後）

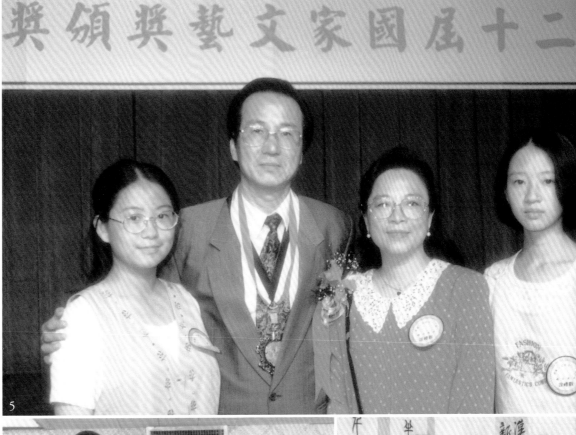

5

6

4

高雄師大（女）

① 一九八九年元月歷史博物館個展左二張光賓教授右為漸師仉儷

② 一九八九年七月原田拜師宴上，前排左起吳平、漸師仉儷、原田歷鄭，後排左起薛志揚、王大智、作者、陳宏勉、謝茂軒

③ 一九九○年十月拜訪沙孟海教授，右為陳振濂教授

④ 一九九四年三兄弟合照於加定，左起志揚、平南、松村

⑤ 一九九五年七月獲國家文藝獎全家合影，左長女雁冰、右次女荷亭

⑥ 一九九五年七月賀李老師受頒美國安德遜大學名譽哲學博士

廖禎祥

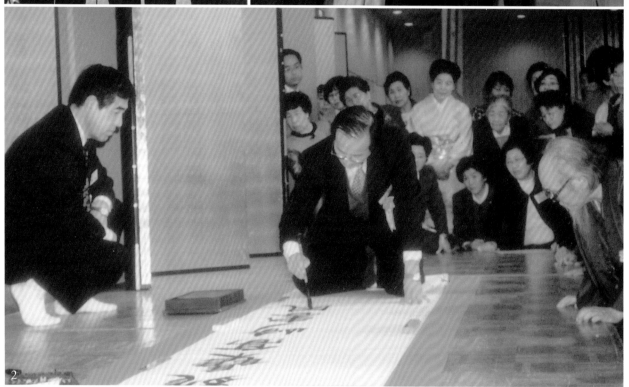

①一九九五年十一月台北市立美術館個展，左起黃才郎館長、林天瑞表哥、作者夫婦、黃朝謨教授

②一九九九年一月於日本高崎市席上揮毫

③一九九九年五月國際書法展於韓國全州市，左起作者、廖禎祥、杜忠誥

④千禧年十一月歡宴西林昭一教授，前排左起作者夫婦、西林昭一、何國慶、李郁周，後排左起薛志揚、李貞吉、小川博章、洪能仕、杜三鑫、鈴木和子、蔡明讚

⑤二○○二年十二月千禧百聯展，左起吳峰彰、曾永義教授、陳奇祿院士、作者、吳璵教授

⑥二○○一年八月換鵝會聯展於國父紀念館

⑦二○○一年九月標草會答謝林宗毅文教基金會之贊助左為林誠道先生

⑧二○○三年五月在華視講授書法

⑨二○○三年七月長女雁冰文定全家合影

174

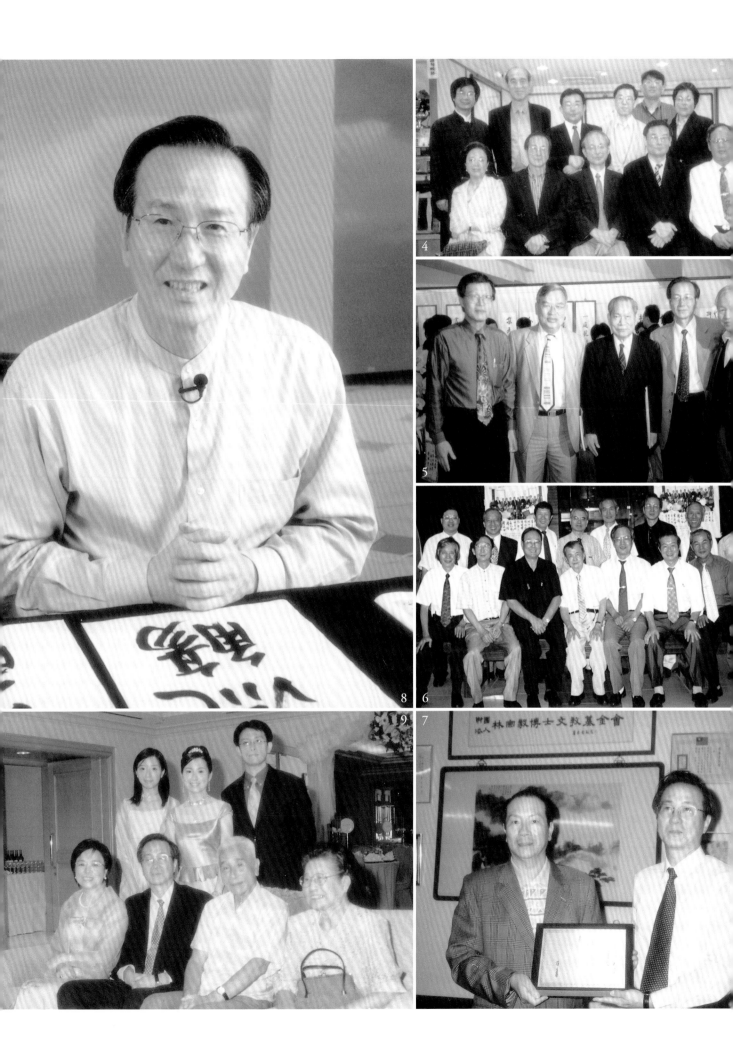

後記

一九八七年五月，摯友長谷川良昭校長，邀我赴日講學，就書路之開拓發表拙見，於是開始建構個人的書藝美學觀，大致循著從標準型到變化型，先帖派後碑派、以及如何由入帖而出帖爲臨池依歸。這十七年來的書路歷程，也是朝著這一目標逐步實踐，我每隔三、五年，因有定期作品發表，得以審視雪鴻變遷，體悟風格的形成，建立於眞積力久，不期其然而然：所以不再刻意求新求變，而只是驅馬十駕、鍥而不捨。

近十年來，我已由博返約，漸漸以行草及篆書篆刻爲創作重心。身爲右老再傳弟子，自應汲取標準草書的精髓，以爲行草創作的源頭活水，只要妙用代表符號，不爲符號所役，必能豐富行草藝術的內涵，並彰顯「右派」沉雄宏放的特質。又書瑑相輔相成，因治印經驗的累積，於篆法之挪讓屈伸和增損承應，多能和諧安貼；而致力於篆書揮灑，刀石之間，必饒墨韻佳趣，所謂「書由印入」「印從書出」，希望步二吳（吳讓之、吳昌碩）後塵，期於書印交輝。

拙作華甲個展，應邀於國父紀念館中山國家畫廊展出，衷心感謝張館長的玉成，以及展覽組同仁的多方協助。並感謝張館長、啓方兄、明讚兄、三鑫兄的宏文，爲拙集生輝不少，溢美之詞就藉以惕勵來茲。長年對我教導期勉的師友前輩，和辛勤持家的內人，並此申謝。

二〇〇四年四月薛平南於心玉盦